穆桂英

编文 陆士达
绘画 钱笑呆 汪玉山

上海人民美术出版社

序言

据史记载，真正意义上的连环画，应该出现于中国古代章回小说快速发展的明清之际，不过连环画当时主要还是以正文插页的形式展现的，直到二十世纪初叶，连环画纔过渡爲城市市民阶层的独立阅读体，而它的鼎盛时期，恰逢新中国成立后的几十年之中，上海人民美术出版社有幸在这一阶段把画家、脚本作家和出版物的命运紧密联系了起来，在连环画读物发展的大潮流中起到了推波助澜的作用。名作、名家、名社应运而出，连环画成爲本社标志性图书产品，也成爲了我社永恒的出版主题。

二十一世纪的今天，我们当代出版人在体会连环画光辉业绩和精彩乐章时，总

有一些新的领悟和激动。我们现在好像还不应该忙于把它们『藏之名山』，继往开来续写连环画的辉煌，纔是我们更应该之所爲。经过相当时间的思考和策划，本社将陆续推出一批以老连环画作爲基础而重新创意的图书。我们这批图书不是简单地重复和复制前人原作，而是用最民族的和最中国的艺术形态与老连环画的丰富内涵多元地结合起来，力争把它们融合爲和谐的一体，成爲当代崭新的连环画阅读精品。我们想，这样的探索，大概也是广大读者、连环画爱好者以及连环画界前辈们所期望的吧！

我们正努力着，也期待着大家的关心。

上海人民美术出版社社长、总编辑

李新

穆桂英和楊門女將故事的流變

沈鴻鑫

穆桂英和楊門女將的故事來源於楊家將的故事。北宋名將楊繼業（楊老令公）一門忠烈，前赴後繼抗擊外族侵略的事跡，早就在民間廣爲流傳。北宋文學家歐陽修在《供備庫副使楊君墓誌銘》中就寫到楊繼業「父子皆爲名將，其智勇號稱無敵，至今天下之士，至於里巷野豎，皆能道之」。可見當時楊家將的故事已經家喻戶曉。後來，一些民間藝人在傳說的基礎上或編爲說唱文學，或搬演於舞臺。南宋在臨安（今杭州）的勾欄、瓦舍裏就有說書藝人講演《楊令公》、《五郎爲僧》等平話，金院本（金代的戲曲劇本）中有《打王樞密》，元明雜劇中則有《昊天塔孟良盜骨》、《謝金吾詐拆清風樓》、《楊六郎調兵天門陣》等雜劇。

到明代中葉，又有文人把有關楊家將的傳說、話本、雜劇等收集起來，並參照史料編寫成楊家將的演義小說。明嘉靖年間熊大木的《北宋誌傳通俗演義》就是寫楊家將故事的，明萬曆年間有刊本（十卷，五十回）。熊大木，字鍾谷，福建建陽人，他是一家書坊的主人，編寫了許多歷史小說，如《全漢誌傳》、《唐書誌傳》等。後又出現了根據《北宋誌傳通俗演義》改編的《楊家將》演義小說和紀振倫編寫的《楊家府通俗演義》（八卷，五十八回）。這幾部演義小說都是寫楊家將故事的，又都是卷帙浩繁、情節豐富的長篇。內容大致相似，叙述北宋時遼邦入侵，宋太宗御駕親征，被困幽州。遼主蕭天慶在金沙灘設雙龍會，楊繼業命長子延平假扮宋太宗赴會，其餘七子保護。筵間延平殺死遼主，延平及楊二郎、楊三郎戰死，楊四郎、楊八郎被擒，僅六郎、七郎突圍。在後來的抗遼戰爭中，七郎被亂箭射死，楊繼業因無援兵碰死李陵碑。另外還有孟良、焦贊洪羊洞盜取楊繼業遺骨，四郎探母等情節。

穆桂英是穆柯寨主穆天王之女，精通武藝，智勇雙全。楊六郎楊延昭爲破天門陣，命孟良、焦贊去穆柯寨盜取降龍木，被穆桂英打敗。楊延昭之子楊宗保前來救援，又被穆桂英擒獲。桂英愛其英俊，以身相許，後經周折，終於締結良緣。後來真宗即位，遼邦再犯宋境，那時楊家將女多男少，楊繼業夫人佘太君以百歲高齡親自掛帥，率楊門十二寡婦出征，大破敵陣，殺退遼兵。

穆家將的故事刊行以後，陸續被許多戲曲劇種、曲藝曲種所改編演出。清嘉慶年間蘇州評話藝人金洪亮曾改編成蘇州評話《金槍傳》，北方評書、鼓書也都有說唱《楊家將》的。京劇編演楊家將故事的劇目更多，其中有《鐵旗陣》、《昭代蕭韶》、《雙龍會》、《楊家將》、《李陵碑》、《四郎探母》、《洪羊洞》等。

專門演繹穆桂英和楊門女將的戲曲有京劇《穆柯寨》、

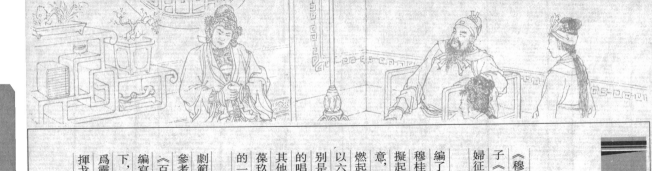

穆桂英

《穆天王》、《辕门斩子》、《大破天门阵》等，以及梆子《十二寡妇征西》、扬剧《百岁挂帅》、鼓词《十二寡妇征西》等。

一九五九年，京剧大师梅兰芳根据同名豫剧改编，排编了京剧《穆桂英挂帅》。此剧由陆静岩、袁韵宜编剧，述穆桂英退隐二十多年后的故事。因西夏屡屡犯境，宋王又拟起用杨门女将。但穆桂英深憾于朝廷对杨家将的寡恩薄意，不愿挂帅出征，经佘太君勒导，勉以国事为重，重新燃起她一腔报国热情，迺毅然誓师掛帅，慷慨出征。梅兰芳以六十五岁高龄领衔主演，他扮演的穆桂英英姿勃发，特别是手捧帅印唱出「我不掛帅谁掛帅，我不领兵谁领兵」的唱词时，观众无不受到强烈的感染。此剧由郑亦秋导演，其他演员有李少春、袁世海、李和曾、李金泉、梅葆玥、梅葆玖、杨秋玲等。这是梅兰芳晚年的代表作，也是他最后的一个巅峰剧目。

二十世纪五十年代末、六十年代初，中国京剧院的编剧范钧宏、吕瑞明编写成了京剧《杨门女将》。该剧主要参考杨家将故事传说中十二寡妇征西的情节，并吸收了扬剧《百岁挂帅》中『寿堂』、『比武』两场情节，加以发展编写而成。表现在朝廷危急之际，和、战犹豫未决的情况下，杨门女将挺身而出，慷慨出征，并且改原来的金殿请缨为灵堂请缨，接着着重描写百岁元戎跃马临阵，十二女将挥戈殺敌的英雄气概和爱国情怀。剧本的后半部分，关于

杨门女将出征后的情节，作者另闢蹊径，作了很多虚构和创造，如西夏王王文绝谷诱兵，佘太君将计就计，杨宗保为探栈道而牺牲，杨文广继承遗志，冒险探谷，穆桂英、杨文广终破敌兵等。全剧一改一般杨家将剧目悲伤压抑的调子，写得悲壮激昂，乐观明快，充满浪漫主义色彩。

一九六○年初，《杨门女将》由中国京剧院四团青年演员演出，由郑亦秋导演，穆桂英、王晶华、杨秋玲、刘琪、郭锦华分别饰演佘太君、穆桂英、杨文广、杨七娘。一九六○年北京电影制片厂将该剧拍成了彩色舞台艺术影片，并于一九六二年荣获『百花奖』最佳戏曲影片奖。这齣戏后成为京剧新编历史剧中的保留剧目。

趙德芳

八賢王趙德芳，奉宋皇之命來到關上犒勞各位將士。

楊六郎

鎮守三關的宋軍元帥楊延昭，是金刀老令公楊業的等六個兒子，智勇雙全，忠心衛國。

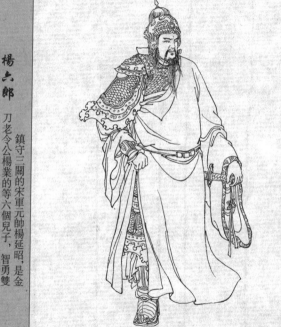

楊宗保

三關先行官楊宗保，是楊六郎的兒子，氣概英武，深得穆桂英敬重，有心與宗保結為夫妻，一同殺敵。

穆桂英

穆柯寨寨主。和父親穆羽佔山為王。武藝高強，熟讀兵書，是個女中豪傑。在關鍵時候接掌帥印，指揮抗敵。

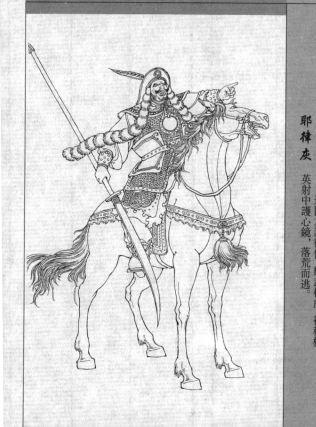

耶律灰 遼國左護衛使，耀武揚威，被穆桂英射中護心鏡，落荒而逃。

王欽 任宋朝樞密使，卻是個通敵賣國的奸細，一心為遼國辦事，終被識破，收捕入獄。

人物繡像

人物繡像

人物繡像

楊五郎 六郎的哥哥延德，因不滿朝廷昏庸，出家為和尚。終在焦贊的勸說下答應下山助戰抗敵。

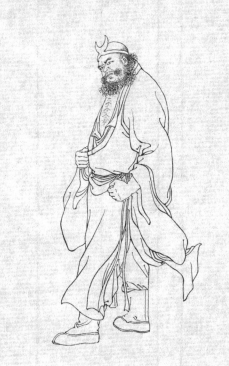

佘太君 六郎的母親，深明大義，精通兵法，在關鍵時候沉着指揮，智破敵陣。

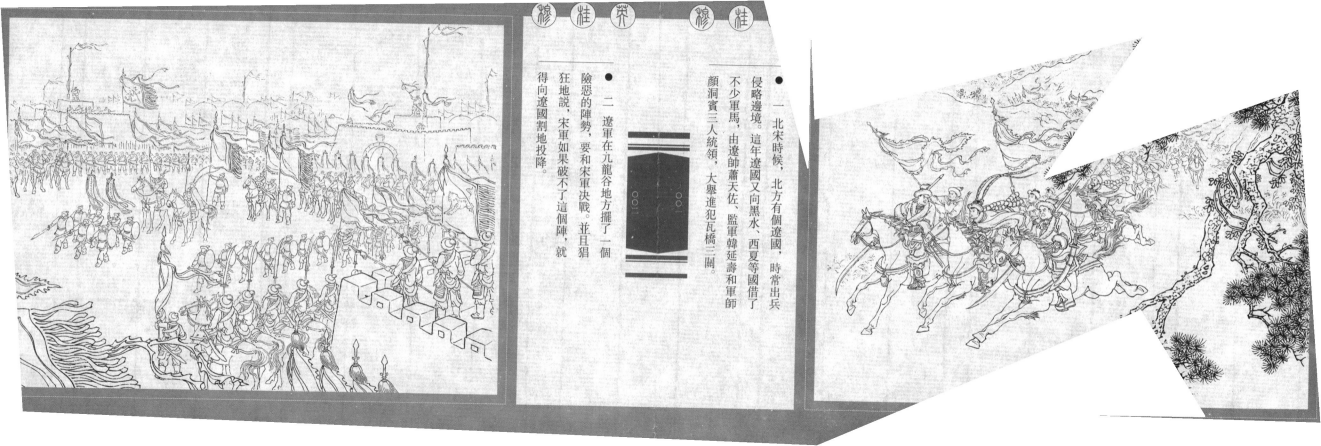

- 一 北宋時候，北方有個遼國，時常出兵侵略邊境。這年遼國又向黑水、西夏等國借了不少軍馬，由遼帥蕭天佐、監軍韓延壽和軍師顏洞賓三人統領，大舉進犯瓦橋三關。

- 二 遼軍在九龍谷地方擺了一個險惡的陣勢，要和宋軍決戰。並且猖狂地說，宋軍如果破不了這個陣，就得向遼國割地投降。

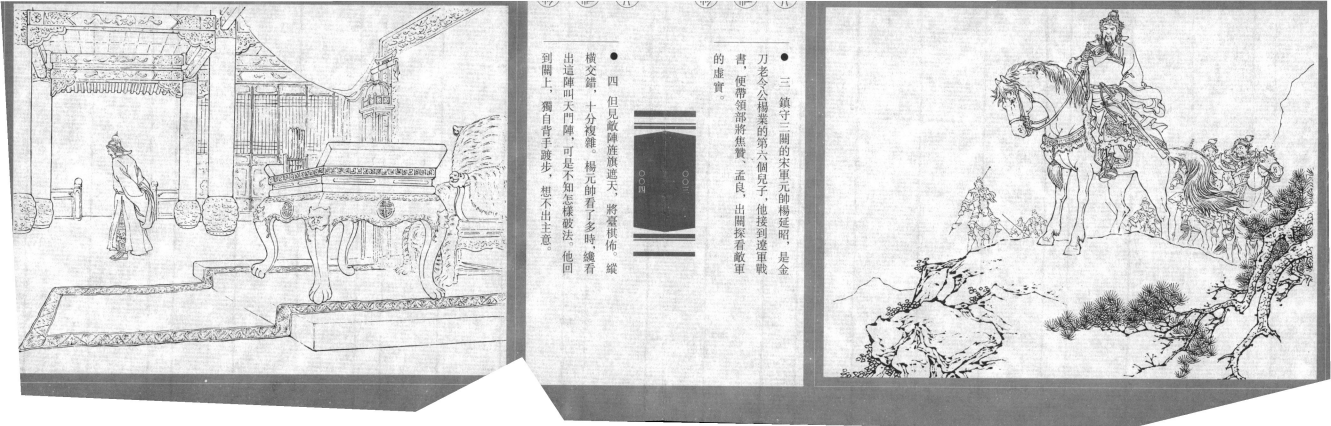

三 鎮守三關的宋軍元帥楊延昭,是金刀老令公楊業的第六個兒子,他接到遼軍戰書,便帶領部將焦贊、孟良,出關探看敵軍的虛實。

四 但見敵陣旌旗遮天,將臺棋佈。縱橫交錯,十分複雜。楊元帥看了多時,繞看出這陣叫天門陣,可是不知怎樣破法。他回到關上,獨自背手踱步,想不出主意。

- 五　第二天，楊元帥坐了堂，對衆將說明敵情，並吩咐焦贊趕往五臺山，請他出家的哥哥五郎延德下山助戰。又派孟良回東京請母親佘太君來破陣。

- 六　焦贊上馬先走，晝夜趕程，來到五臺山。祗見古木參天，遍山碧綠，地方十分幽靜。

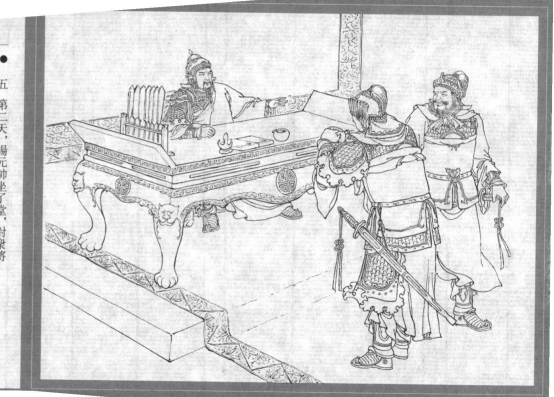

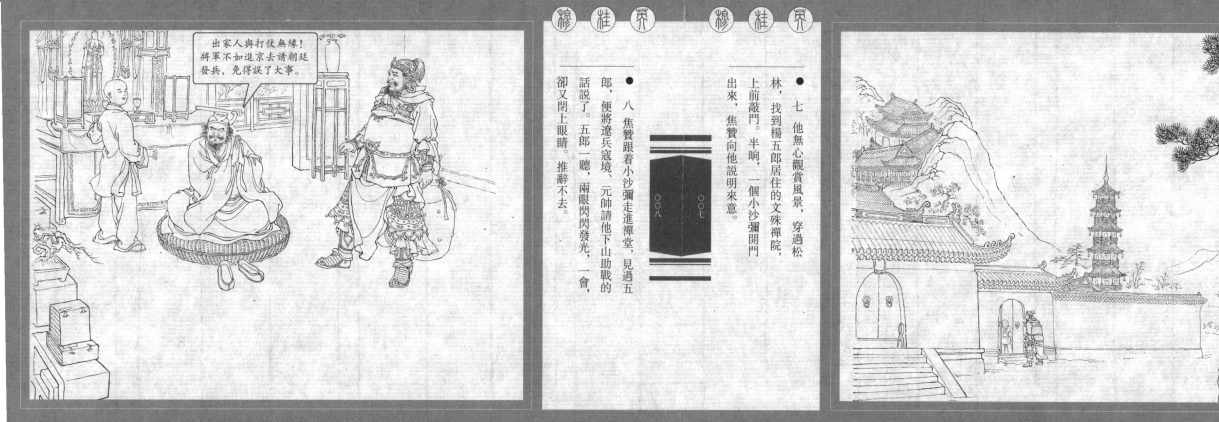

七 他無心觀賞風景，穿過松林，找到楊五郎居住的文殊禪院，上前敲門。半晌，一個小沙彌開門出來，焦贊向他說明來意。

八 焦贊跟着小沙彌走進禪堂，見過五郎，便將遼兵寇境、元帥請他下山助戰的話說了。五郎一聽，兩眼閃閃發光，一會，卻又閉上眼睛。推辭不去。

穆桂英 穆桂英

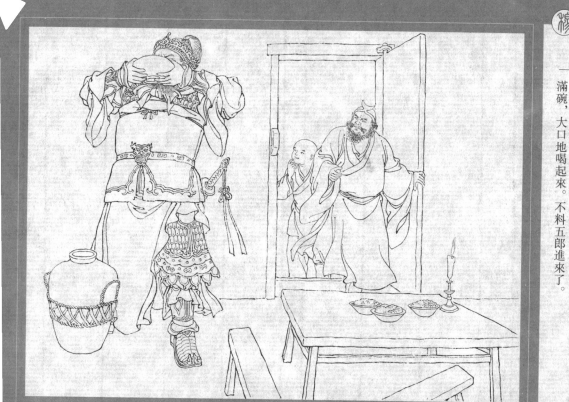

九 焦贊知道五郎難說話，心裏一盤計，便說天色不早，要求在寺裏借宿一夜。五郎就叫小沙彌陪焦贊去厨下吃齋。

一〇 小沙彌替焦贊端出菜飯。焦贊忽見墙角落擱着一個酒甕，過去掀開泥頭，濃香撲鼻，果然是好酒。他一見大喜，舀了一滿碗，大口地喝起來。不料五郎進來了。

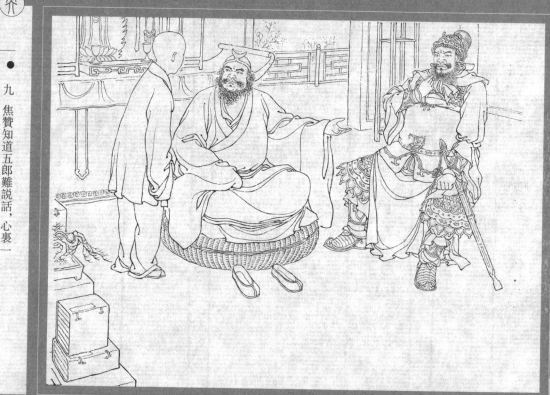

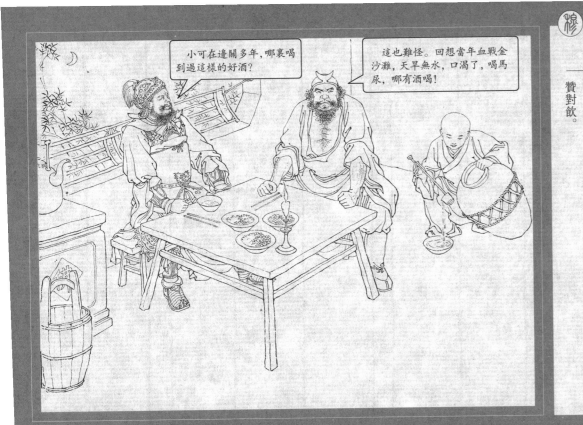

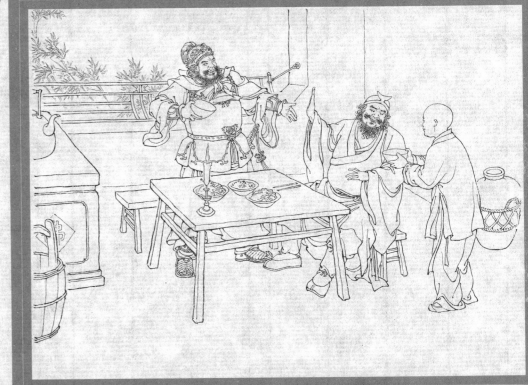

- 二一 焦贊又羞又喜，慌忙拿起一隻空碗，叫小沙彌斟滿酒，奉敬五郎，一面說：「大師乾了這碗，小可尚有話說。」

- 二二 原來五郎口雖拒絕，心卻惦記邊關，便來廚下，找焦贊問個仔細。這時他就坐下和焦贊對飲。

小可在邊關多年，哪裏喝到過這樣的好酒？

這也難怪。回想當年血戰金沙灘，天旱無水，口渴了，喝馬尿，哪有酒喝！

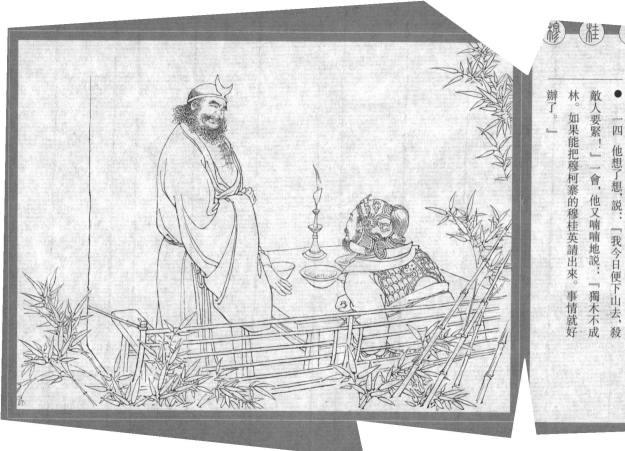

● 一三 焦贊便接口誇讚楊家將的英勇，一會，卻又嘆口氣，說如今強敵壓境，情勢危急，可惜祇剩六郎一人，沒有兄弟去幫助他了。五郎被勾起心事，霍地一站，拍桌叫嚷起來。

● 一四 他想了想，說：「我今日便下山去，殺敵人要緊！」一會，他又喃喃地說：「獨木不成林。如果能把穆柯寨的穆桂英請出來。事情就好辦了。」

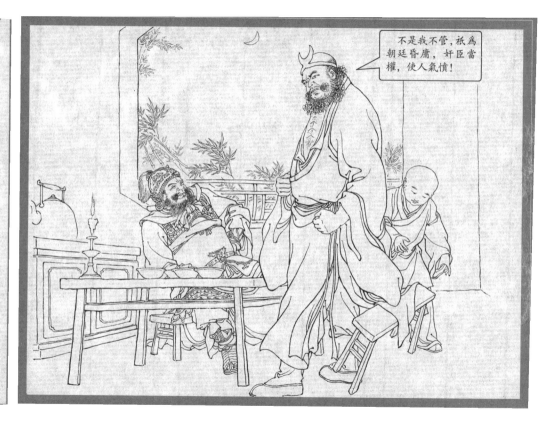

不是我不管，祇為朝廷昏庸，奸臣當權，使人氣憤！

穆桂英 穆桂英

● 一五　五郎又把大拇指一豎，稱讚穆桂英是個年輕的女英雄。因爲受不住皇上的氣，便和她父親穆羽，佔山爲王。他主張叫楊六郎去請他們父女下山，共同殺敵。

● 一六　焦贊雖然答應，心裏卻不信服。一會，天色發白，焦贊就向五郎告別。五郎送他出來，忽又想起一件事，説他多年不用武器，斧柄壞了，用穆柯寨山上出的「降龍木」做斧柄，就更配手，祇怕穆桂英不答應的。

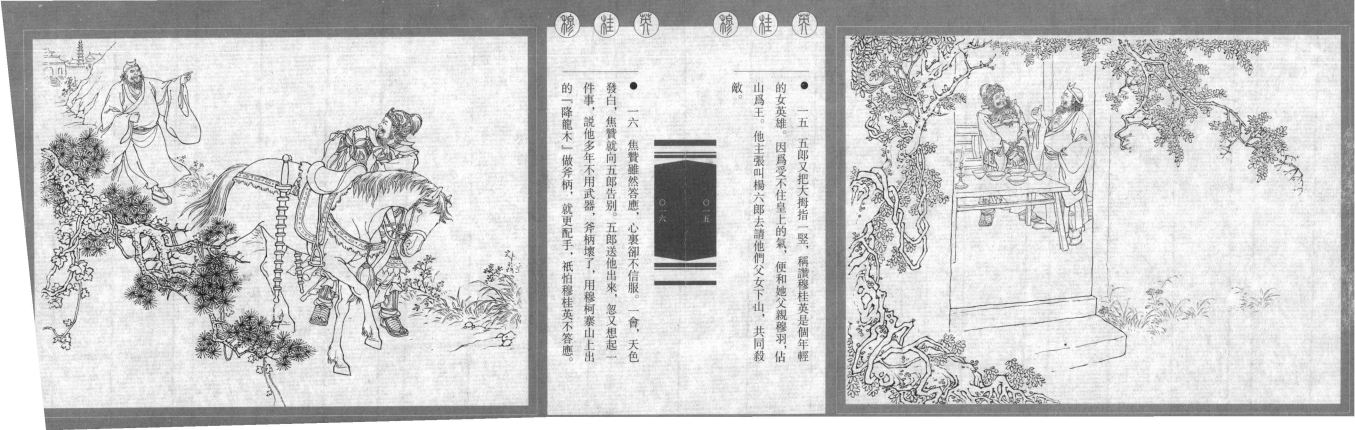

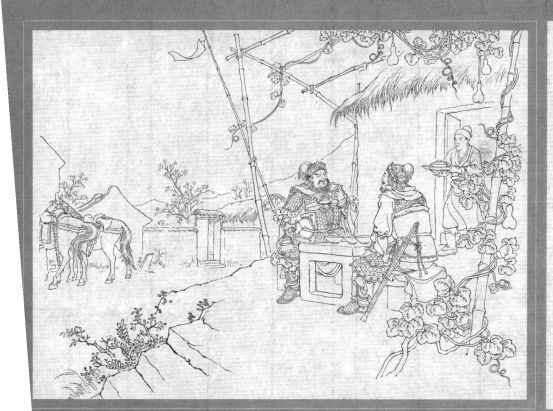

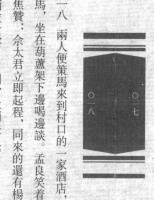

一七 焦贊把五郎要用降龍木做斧柄的事，記在心裏，便下山回關。忽然，大路儘頭塵土滾滾，一匹紅鬃馬像旋風一樣迎面衝來，騎在馬上的正是孟良。

一八 兩人便策馬來到村口的一家酒店，拴好馬，坐在葫蘆架下邊喝邊談。孟良笑着告訴焦贊：佘太君立即起程，同來的還有楊家的兩位女將——周、杜兩夫人。

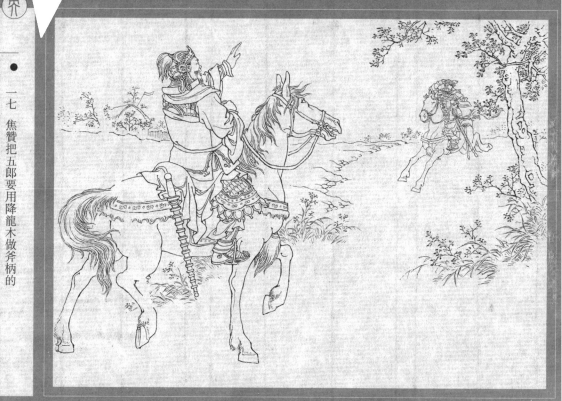

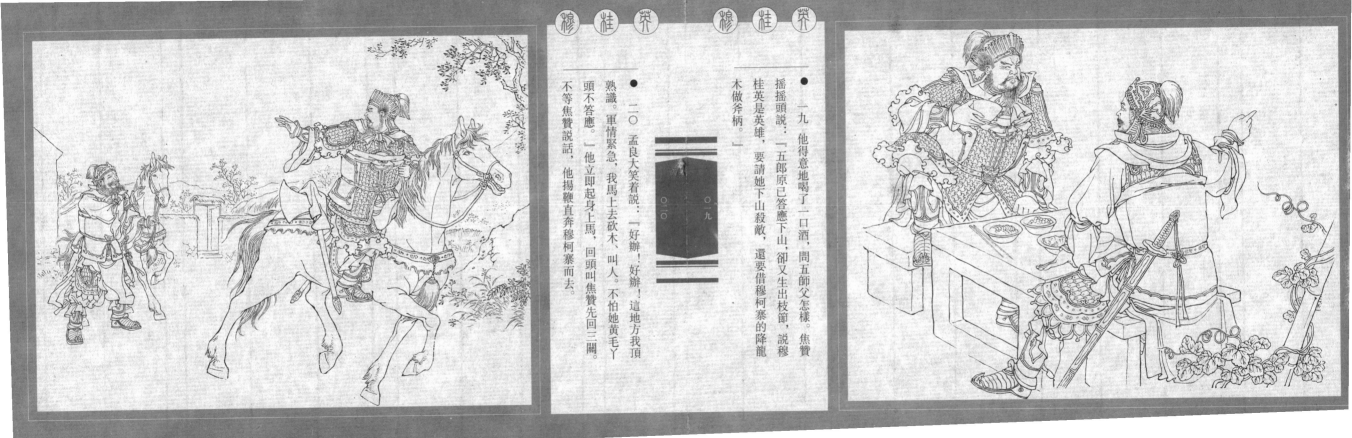

● 一九 他得意地喝了一口酒,問五師父怎樣。焦贊搖搖頭說:「五郎原已答應下山,卻又生出枝節,說穆桂英是英雄,要請她下山殺敵,還要借穆柯寨的降龍木做斧柄。」

● 二〇 孟良大笑着說:「好辦!好辦!這地方我頂熟識。軍情緊急,我馬上去砍木,叫人。不怕她黃毛丫頭不答應。」他立即起身上馬,回頭叫焦贊先回三關。不等焦贊說話,他揚鞭直奔穆柯寨而去。

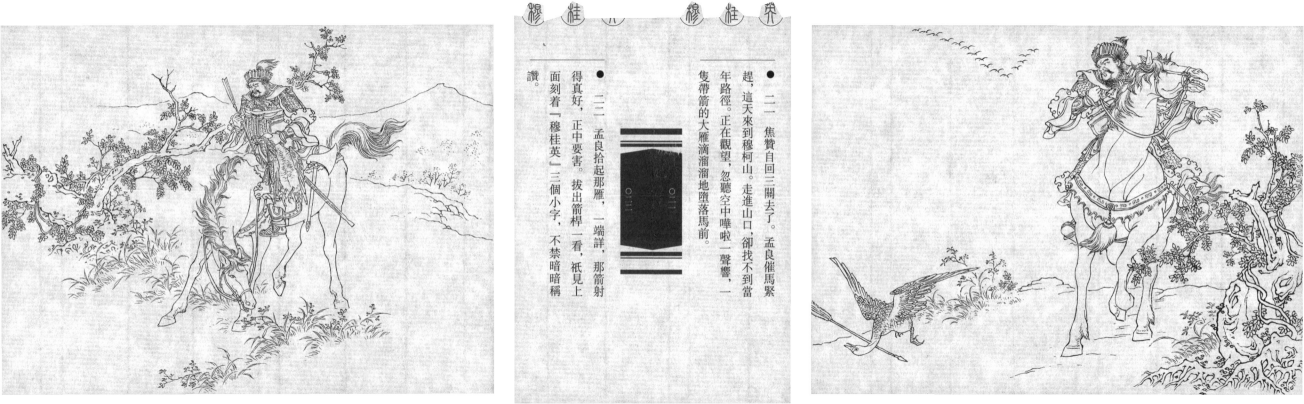

● 二一　焦贊自回三關去了。孟良催馬緊趕，這天來到穆柯山。走進山口，卻找不到當年路徑。正在觀望，忽聽空中嘩啦一聲響，一隻帶箭的大雁滴溜溜地墮落馬前。

● 二二　孟良拾起那雁，一端詳，那箭射得真好，正中要害。拔出箭桿一看，祇見上面刻着「穆桂英」三個小字，不禁暗暗稱讚。

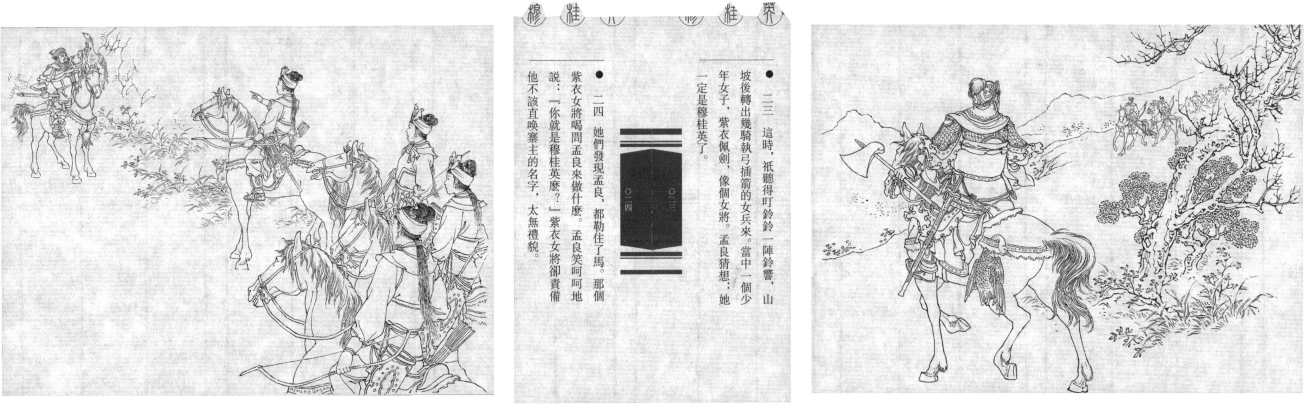

● 二三 這時,祇聽得叮鈴鈴一陣鈴響,山坡後轉出幾騎執弓插箭的女兵來。當中一個少年女子,紫衣佩劍,像個女將。孟良猜想:她一定是穆桂英了。

● 二四 她們發現孟良,都勒住了馬。那個紫衣女將喝問孟良來做什麼。孟良笑呵呵地說:「你就是穆桂英麼?」紫衣女將卻責備他不該直喚寨主的名字,太無禮貌。

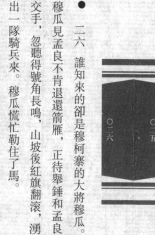
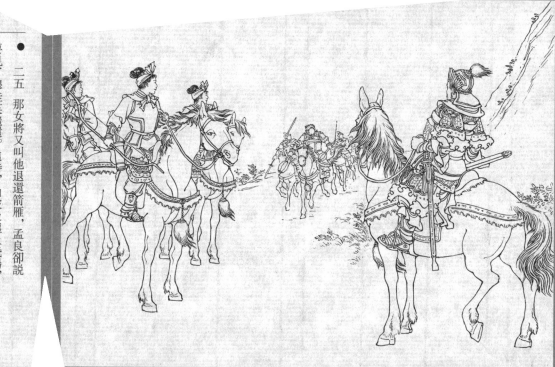

- 二五 那女將又叫他退還箭雁，孟良卻說要見了穆桂英纔還。這時，山坡後塵土飛揚，一隊人馬飛奔而來。孟良心想：這來的定是穆桂英了。

- 二六 誰知來的卻是穆柯寨的大將穆瓜。穆瓜見孟良不肯退還箭雁，正待舉錘和孟良交手，忽聽得號角長鳴，山坡後紅旗翻滾，湧出一隊騎兵來。穆瓜慌忙勒住了馬。

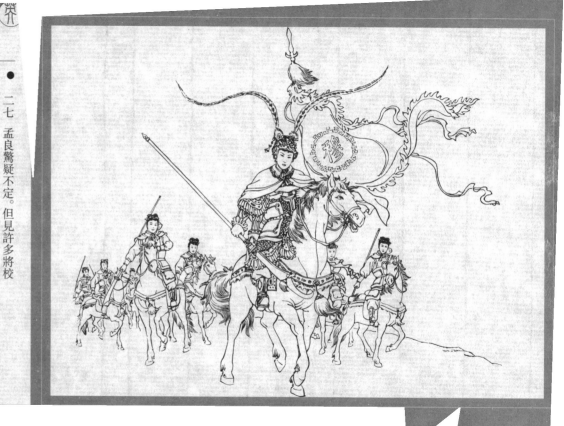

● 二七 孟良驚疑不定。但見許多將校擁護着一位女將，騎桃花馬，珠冠錦袍，掛弓提刀，十分英武。她正是寨主穆桂英。

● 二八 穆桂英聽穆瓜一說，便勒馬上前喝道："你是哪裏軍漢，爲何闖進山裏？"孟良大聲答道："我是宋營上將，祇爲要破遼寇天門陣，來問你借降龍木，破陣之後，皇上定有賞賜。"

● 二九 穆桂英臉一沉說:「你這宋營上將,不去殺敵,卻來這裏囉嗦!什麼昏君賞賜,胡說!」孟良又急又惱,大喝一聲,縱馬揮斧,直奔穆桂英。

● 三〇 穆桂英不慌不忙,掄刀迎住,兩個就在坡前廝殺起來。穆桂英的那口綉鸞刀,上下翻騰,刀法精奇,孟良暗暗吃驚,竭力招架。

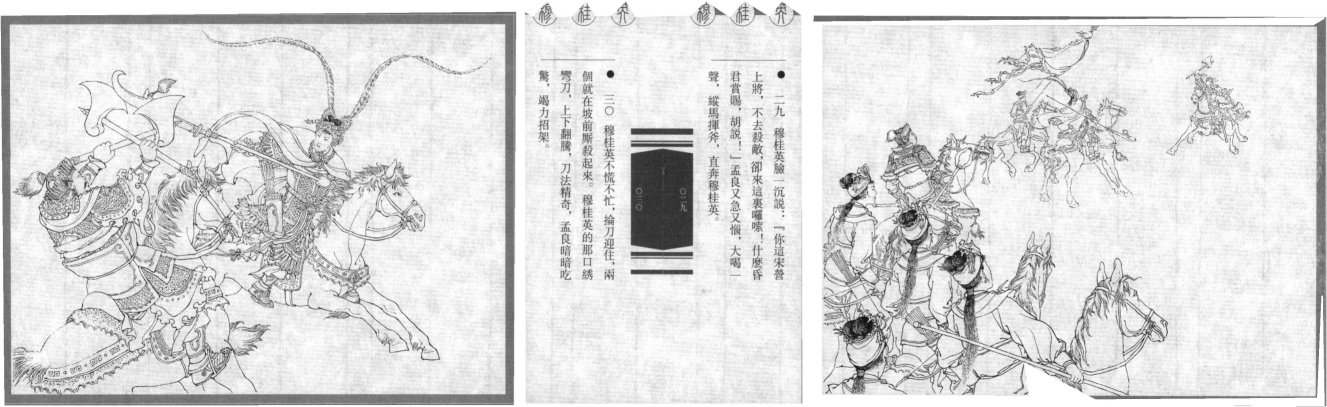

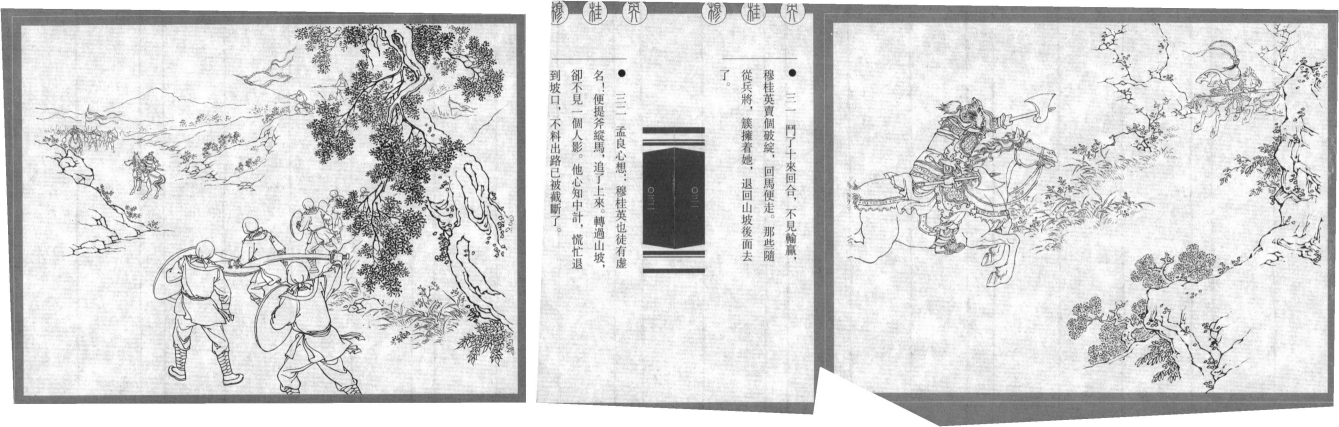

三一 鬥了十來回合，不見輸贏，穆桂英賣個破綻，回馬便走。那些隨從兵將，簇擁着她，退回山坡後面去了。

三二 孟良心想：穆桂英也徒有虛名！便提斧縱馬，追了上來。轉過山坡，卻不見一個人影。他心知中計，慌忙退到坡口，不料出路已被截斷了。

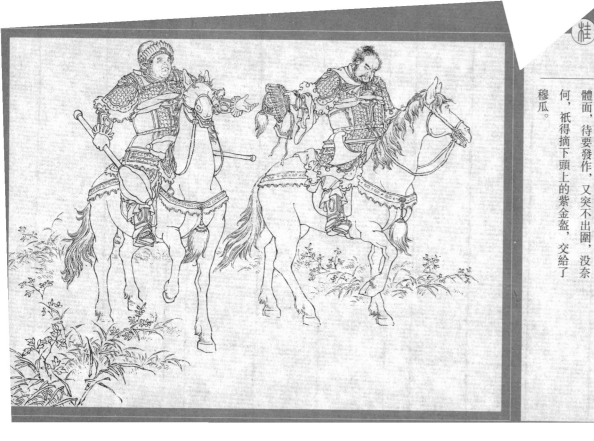

三三 孟良進退無路，不住叫罵。忽然，半山上旌旗招展，穆瓜帶着一隊人馬飛奔下來，笑着說：「本寨主將令，放你出山。不過要你留下一件東西來作抵押。」

三四 孟良一聽，覺得有失大將體面，待要發作，又突不出圍，沒奈何，祇得摘下頭上的紫金盔，交給了穆瓜。

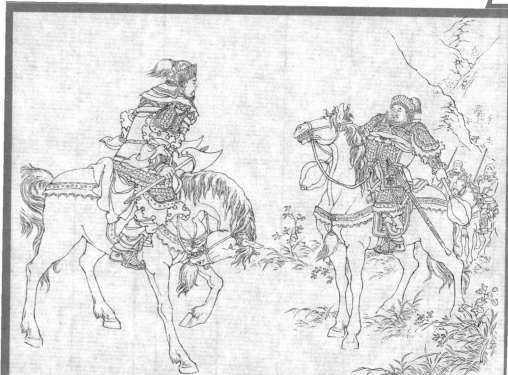

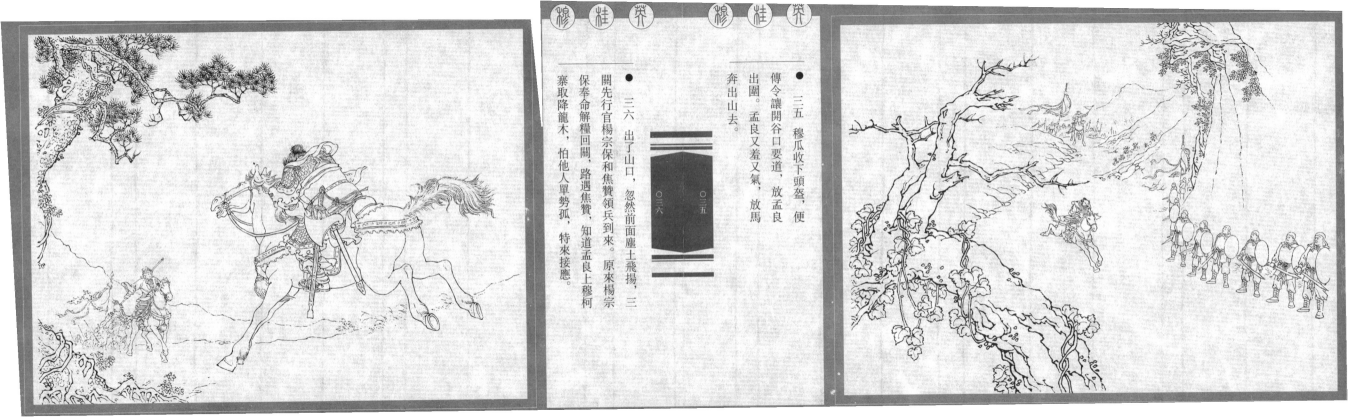

- 三五 穆瓜收下頭盔，便傳令讓開谷口要道，放孟良出圍。孟良又羞又氣，放馬奔出山去。
- 三六 出了山口，忽然前面塵土飛揚，三關先行官楊宗保和焦贊領兵到來。原來楊宗保奉命解糧回關，路遇焦贊，知道孟良上穆柯寨取降龍木，怕他人單勢孤，特來接應。

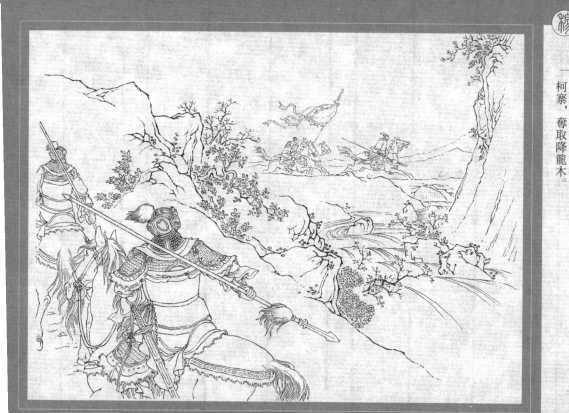

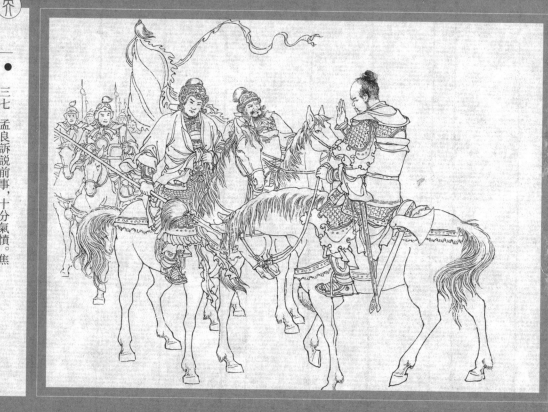

- 三七 孟良訴說前事，十分氣憤。焦贊一聽，氣得圓瞪兩目，不住口地叫罵。楊宗保更是年輕好勝，定要去和穆桂英見個高低。

- 三八 當下，楊宗保分一半人馬與行軍副使陳琳，押送糧草回三關交令；他和焦贊、孟良帶領一半人馬去攻打穆柯寨，奪取降龍木。

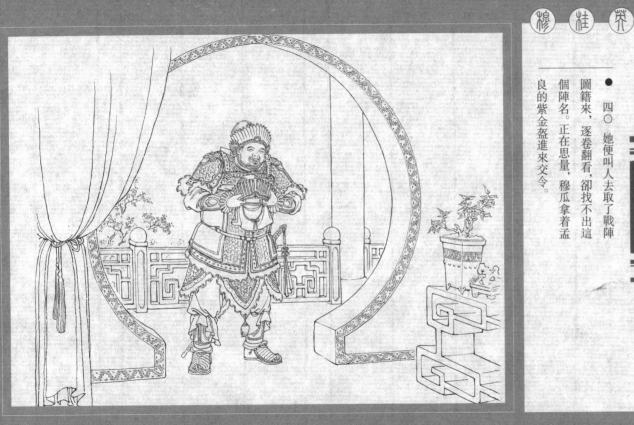

三九 再説穆桂英放了孟良，回寨卸甲更裝，坐在書房裏歇息。她忽然想起那宋將的話，遼兵擺了什麽天門陣，十分厲害。這新奇的陣名，卻把熟讀兵書的穆桂英難住了。

● 四〇 她便叫人去取了戰陣圖籍來，逐卷翻看，卻找不出這個陣名。正在思量，穆瓜拿着孟良的紫金盔進來交令。

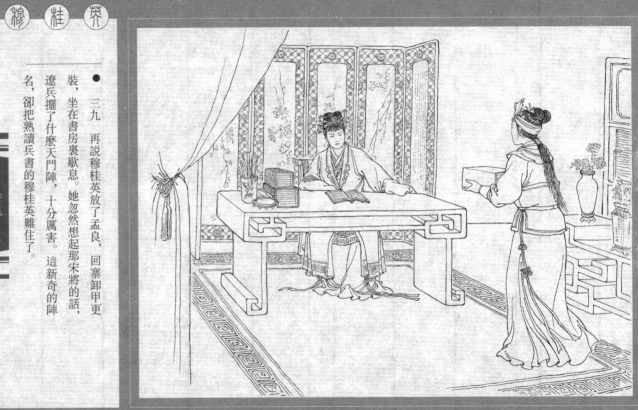

穆桂英 穆桂英

● 四一 穆瓜心想：不殺死他，卻要抵押何用？穆桂英看了他一眼說：「敵兵壓境，我哪可幫敵人去殺邊關大將！但是這人太自大，所以要折辱他。」穆瓜方纔明白。

● 四二 第二天早晨，楊宗保帶領人馬來到寨前。祇見這穆柯寨像座城堡一樣，既高大，又堅固。門樓上豎着一面「穆」字帥旗，迎風飄展。氣勢十分雄壯。

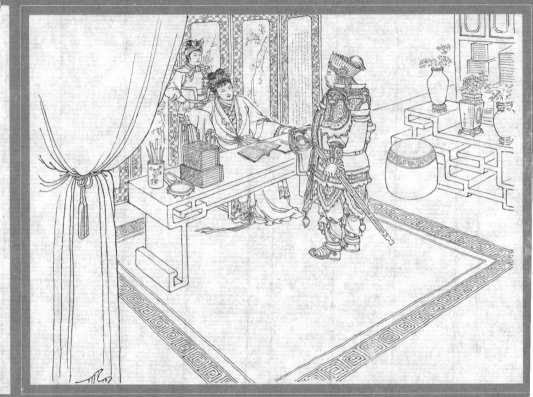

- 四三 孟良正在指點，忽聽得連聲號炮，一眨眼，城堡上旌旗密佈，豎滿刀槍。寨門開處，湧出一隊軍馬，當先一員女將，騎桃花馬，提繡彎刀，帶着馬隊飛臨陣前。

- 四四 孟良告訴楊宗保說，穆桂英來了！楊宗保策馬上前，橫槍勒馬，報了姓名來歷，便勸她獻木投降，破敵立功。穆桂英見他氣概英武，話也說得有理，卻不知這楊家小將究有多大才能，便故意激怒楊宗保。

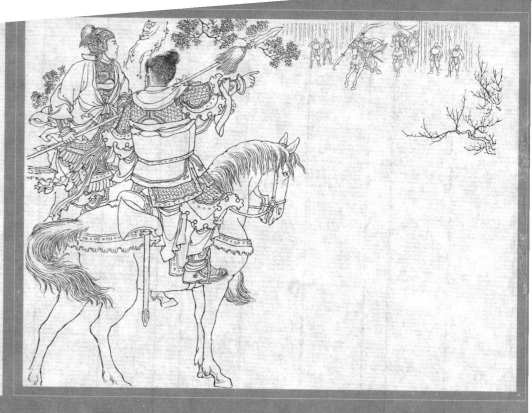

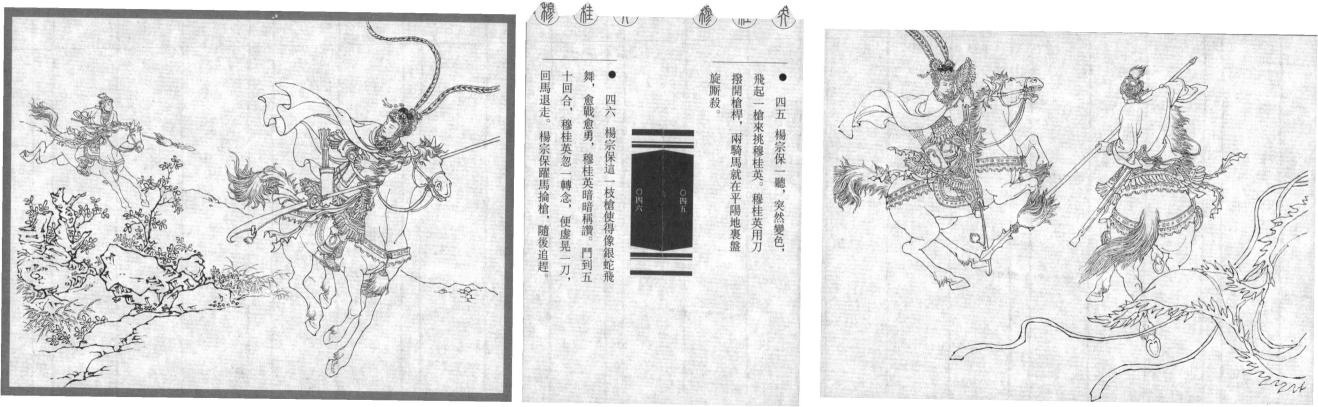

● 四五 楊宗保一聽，突然變色，飛起一槍來挑穆桂英。穆桂英用刀撥開槍桿，兩騎馬就在平陽地裏盤旋廝殺。

● 四六 楊宗保這一枝槍使得像銀蛇飛舞，愈戰愈勇，穆桂英暗暗稱讚。鬥到五十回合，穆桂英忽一轉念，便虛晃一刀，回馬退走。楊宗保躍馬掄槍，隨後追趕。

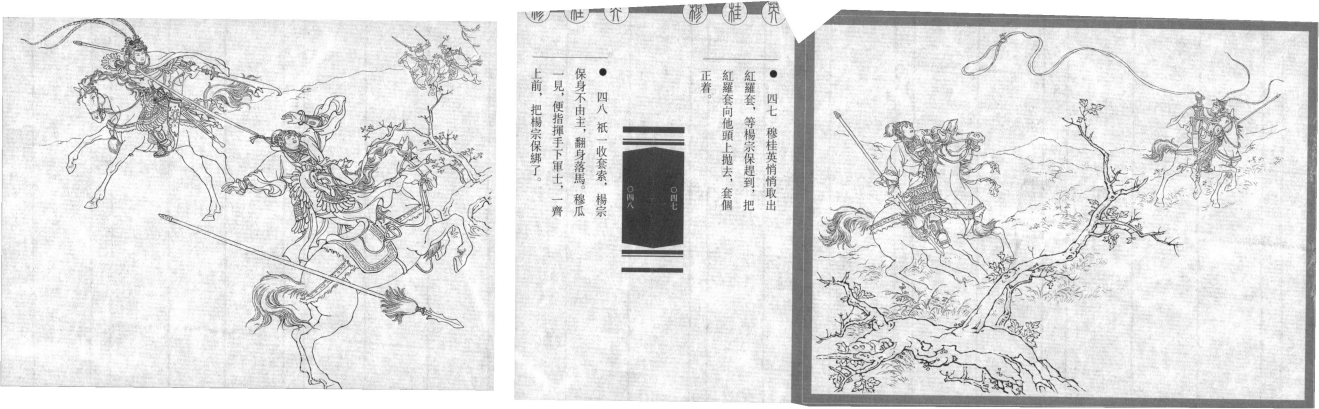

- 四七 穆桂英悄悄取出紅羅套，等楊宗保趕到，把紅羅套向他頭上拋去，套個正着。

- 四八 祇一收套索，楊宗保身不由主，翻身落馬。穆瓜一見，便指揮手下軍士，一齊上前，把楊宗保綁了。

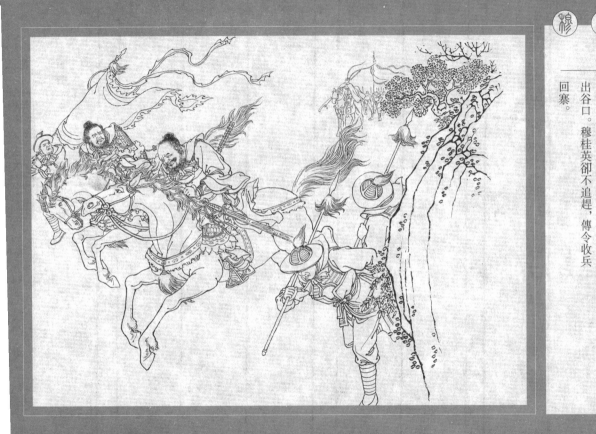

穆桂英 穆桂英

- 四九 焦贊、孟良見楊宗保被擒，雙馬齊出，急來搶救。穆桂英力敵兩將，殺得兩人手慌腳亂，難於招架。不一會，孟良被打落馬下；焦贊也被削去頭盔。

- 五〇 焦贊被宋營軍士搶回本陣。孟良膽戰心驚，慌忙率領軍士退出谷口。穆桂英卻不追趕，傳令收兵回寨。

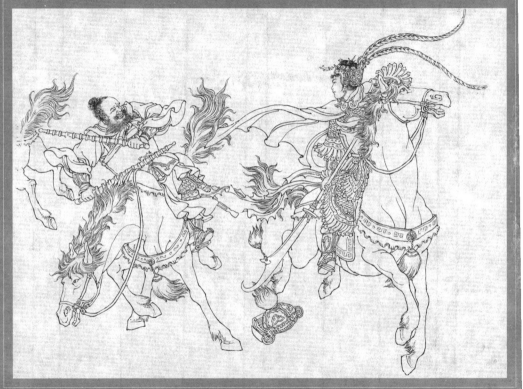

穆桂英 穆桂英

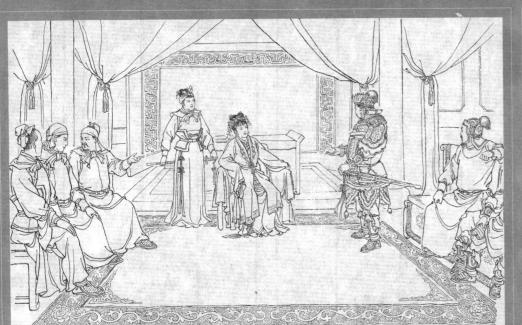

- 五一 穆桂英回寨，卸甲換裝後，坐在書房裏拿着書出神：邊關情況緊急，朝廷雖然昏庸，誰能坐着不管？倘然國家不保，何況這小小的穆柯寨？

- 五二 她立即召集衆將，把投宋抗遼的事和他們說了。穆瓜說，老大王受盡昏君冤氣，這事且等他回來商議一下。衆人也猶疑不決。

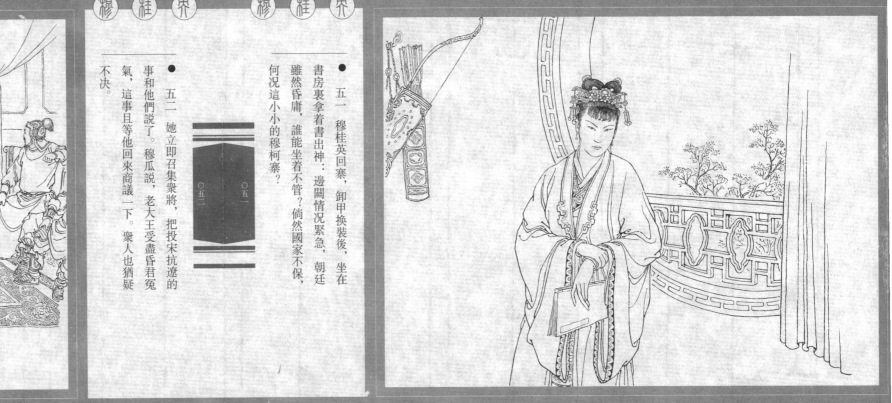

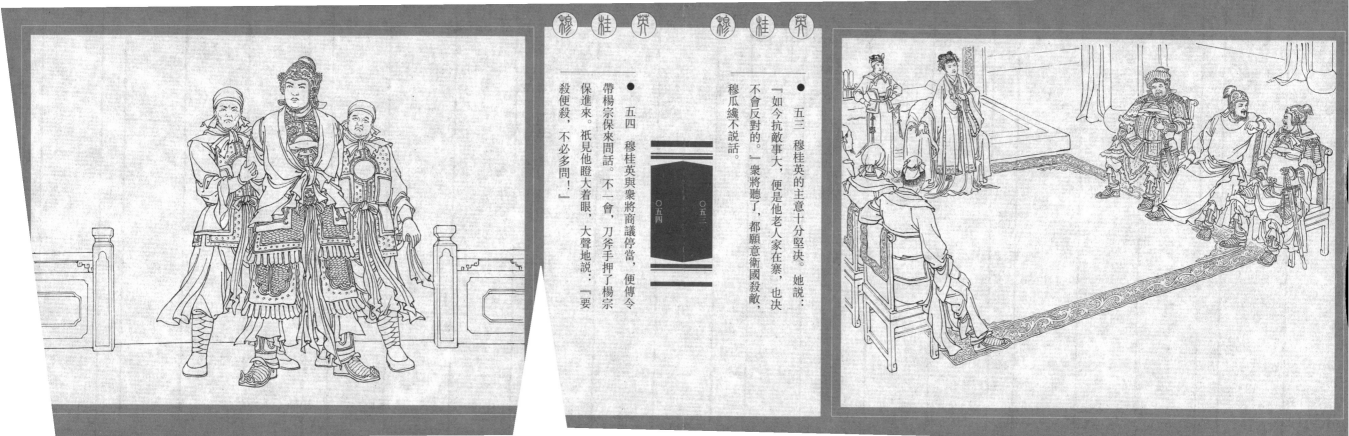

- 五三　穆桂英的主意十分堅決。她說：「如今抗敵事大，便是他老人家在寨，也決不會反對的。」衆將聽了，都願意衛國殺敵，穆瓜纔不說話。

- 五四　穆桂英與衆將商議停當，便傳令帶楊宗保來問話。不一會，刀斧手押了楊保進來。祇見他瞪大着眼，大聲地說：「要殺便殺，不必多問！」

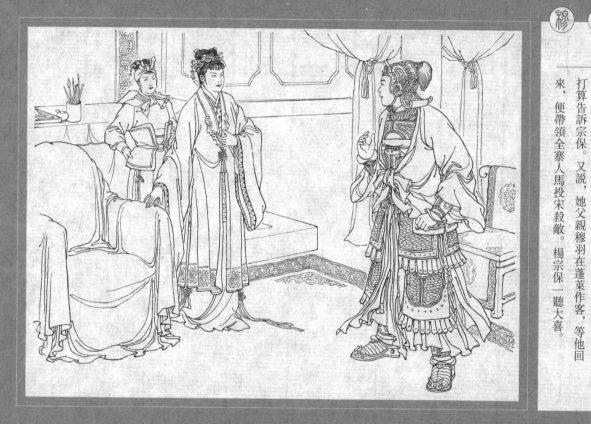

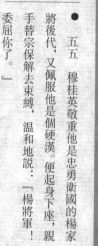

● 五五　穆桂英敬重他是忠勇衛國的楊家將後代，又佩服他是個硬漢。便起身下座，親手替宗保解去束縛，溫和地說：「楊將軍！委屈你了。」

● 五六　楊宗保卻急着要降龍木。穆桂英大笑着說：「為了衛國保家，難道還吝惜一棵樹木！」便把自己的打算告訴宗保。又說，她父親穆羽在蓬萊作客，等他回來，便帶領全寨人馬投宋殺敵。楊宗保一聽大喜。

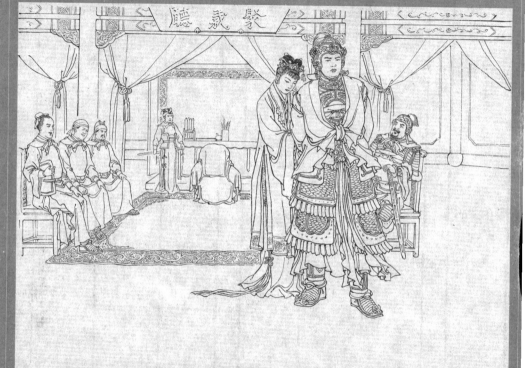

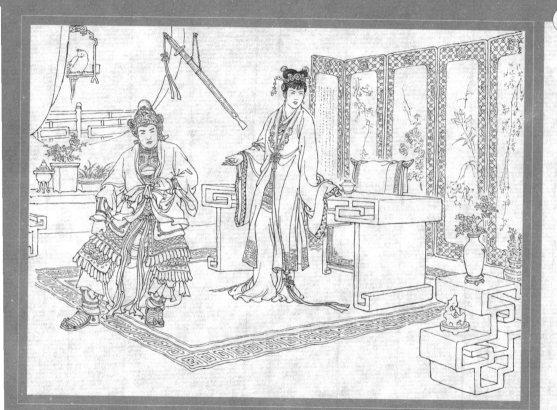

穆桂英 穆桂英

- 五七 穆桂英急於要知道邊關情況，便退去眾將，請楊宗保進書房談話。楊宗保細看房內陳設，祇見壁上掛着弓劍，桌上堆滿圖書，心裏暗暗稱奇。

○五七

○五八

- 五八 兩人談得十分融洽。桂英有心和宗保結髮夫妻，一同殺敵。便開門見山和宗保一説，宗保雖然願意，卻又怕父帥責備，低頭不語。

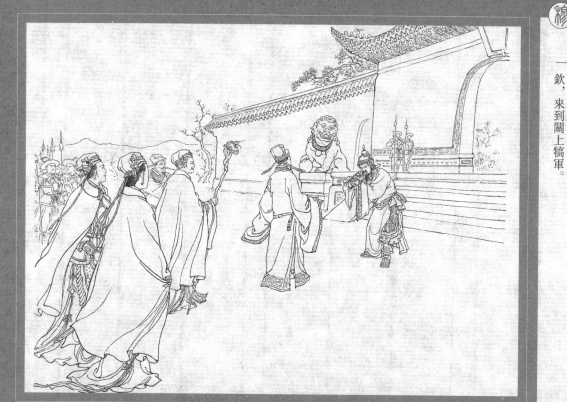

● 五九 穆桂英猜透他的心思，便說：「你想，這是我們爲國爲家的好事，楊元帥幹麼要責備呢？」楊宗保覺得有理，便答應了。

● 六〇 這邊，瓦橋三關正在迎接貴賓，安排行營。原來佘太君和周、杜兩夫人趕到了，宋皇也派八賢王趙德芳和樞密使王欽，來到關上犒軍。

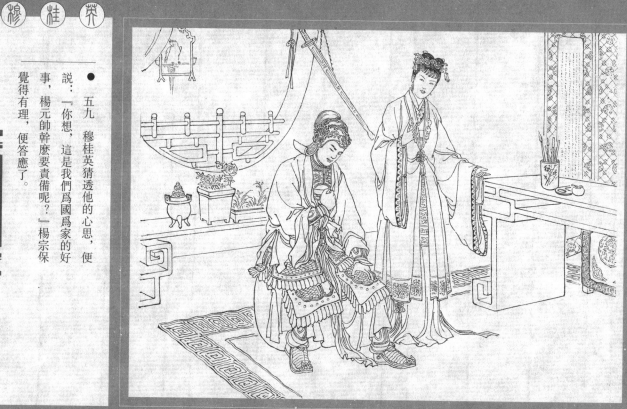

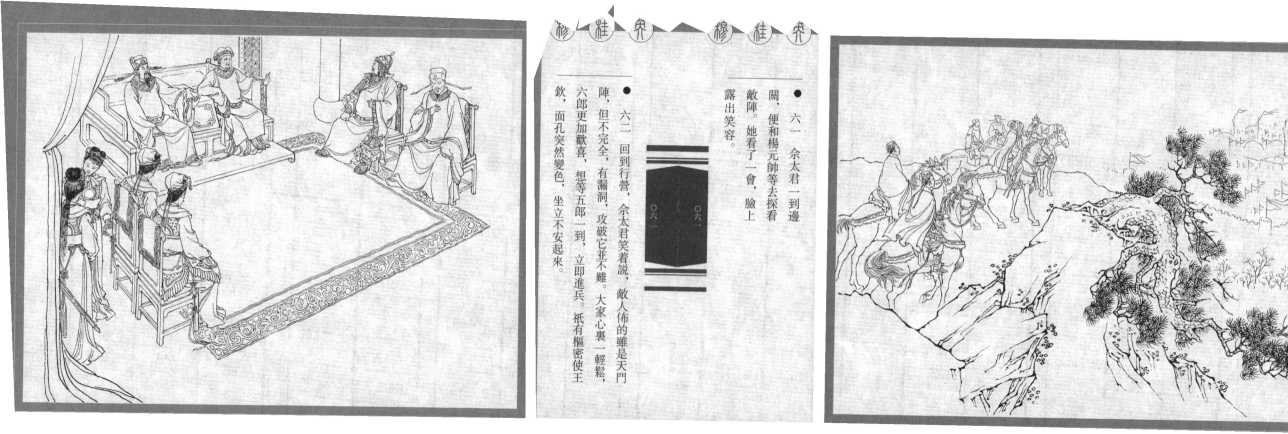

- 六一 佘太君一到邊關，便和楊元帥等去探看敵陣。她看了一會，臉上露出笑容。

- 六二 回到行營，佘太君笑着說，敵人佈的雖是天門陣，但不完全，有漏洞，攻破它並不難。大家心裏一輕鬆，六郎更加歡喜，想等五郎一到，立即進兵。祇有樞密使王欽，面孔突然變色，坐立不安起來。

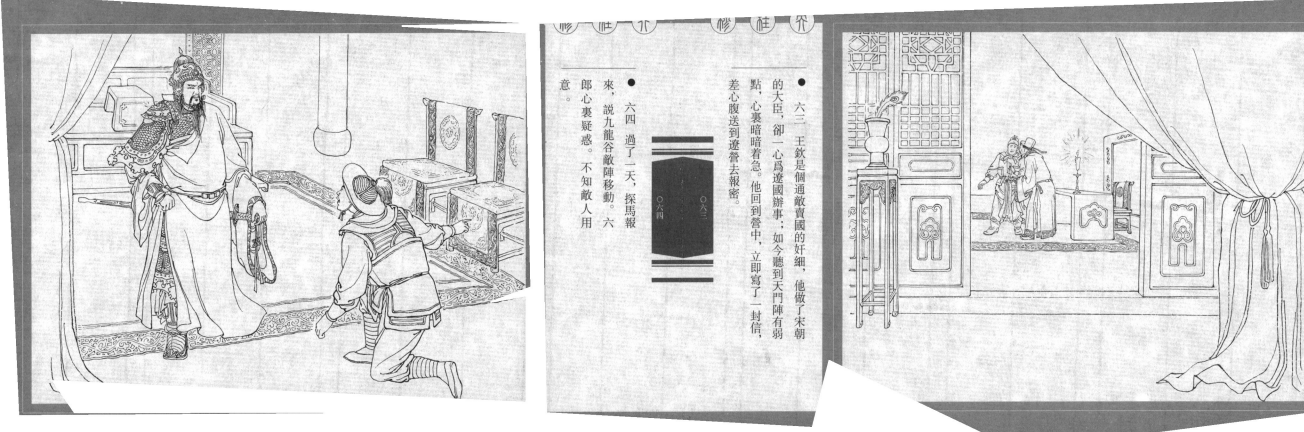

● 六三 王欽是個通敵賣國的奸細,他做了宋朝的大臣,卻一心爲遼國辦事:如今聽到天門陣有弱點,心裏暗暗着急。他回到營中,立卽寫了一封信,差心腹送到遼營去報密。

● 六四 過了一天,探馬報來,說九龍谷敵陣移動。六郎心裏疑惑。不知敵人用意。

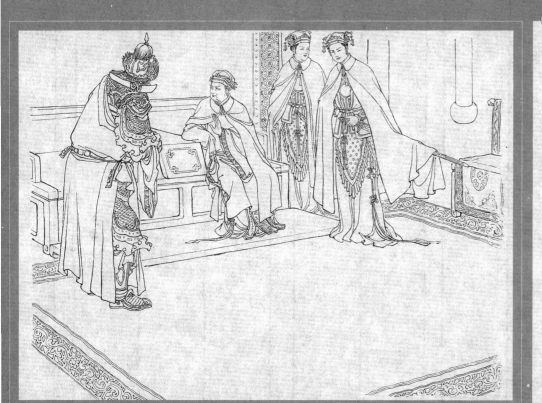

- 六五 佘太君得知了,放心不下,重到九龍谷去看了敵陣。誰知她看陣回來,神色驚惶,閉目無語。

- 六六 一會,她睜開眼睛說:「敵人把陣上的缺點都補全了,如今要打破它,真是千難萬難!」衆人聽了都很驚奇。佘太君吩咐不許對外說破,免得亂了軍心。

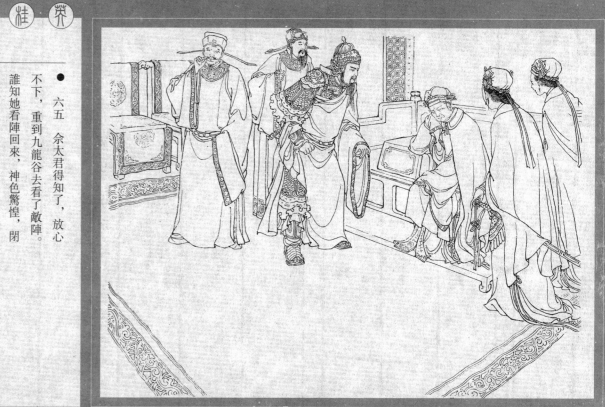

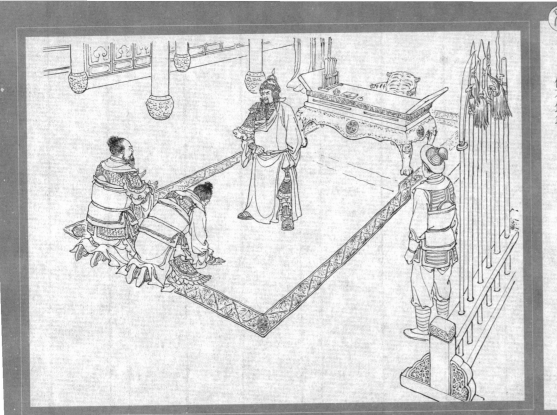

- 六七 六郎悶悶不樂，退出行營。剛進白虎堂，軍吏迎著報說：焦贊、孟良回關候傳。六郎覺得奇怪，前天押糧官回來，說宗保上穆柯寨去取降龍木，如何不回來？連忙吩咐傳見。

- 六八 焦、孟兩將走上白虎堂，把宗保被擒的事都說了，祇是叩頭請罪。六郎正為天門陣煩惱，不想又橫生枝節，兒子被擒，破陣又少了一員大將，不由他不焦急。

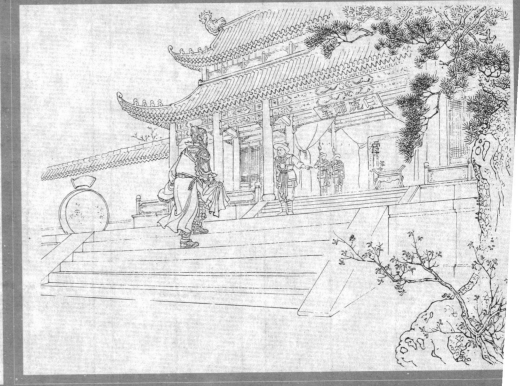

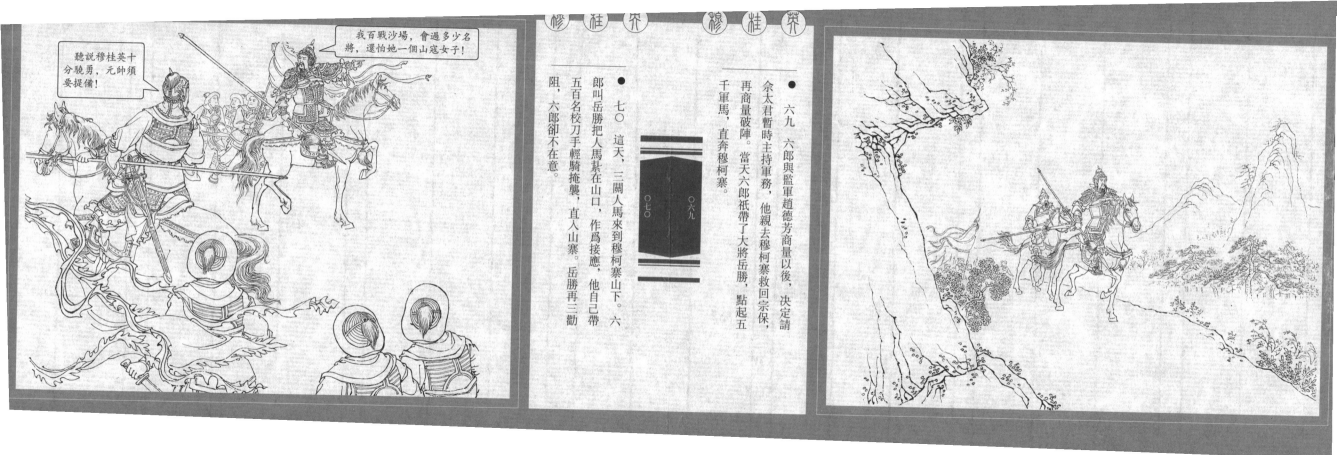

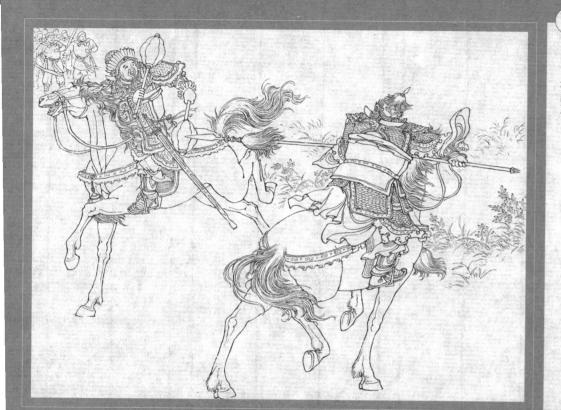

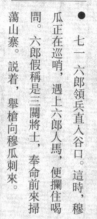

七一 六郎領兵直入谷口。這時，穆瓜正在巡哨，遇上六郎人馬，便攔住喝問。六郎假稱是三關將士，奉命前來掃蕩山寨。說着，舉槍向穆瓜刺來。

七二 穆瓜架住槍，説宋營楊宗保已經與寨主穆桂英訂了婚約，自己人用不到厮殺了。六郎一聽，又驚又怒，舉槍亂刺。

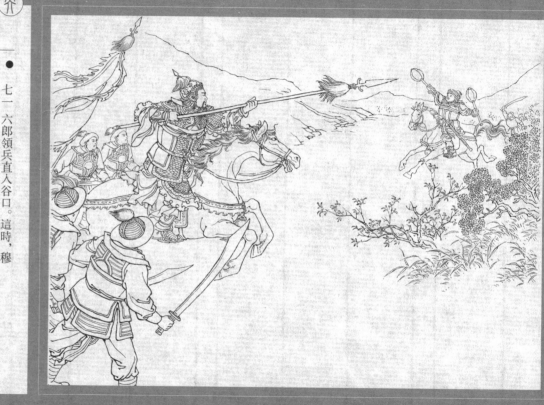

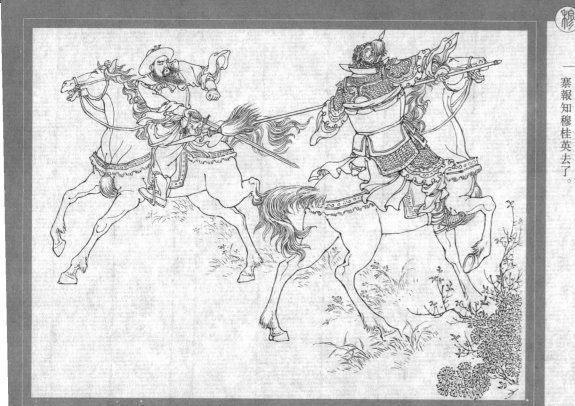

穆桂英 穆桂英

- 七三 穆瓜招架不住，正在慌亂，忽見山左來了十萬騎兵，當先一員老將，身材魁梧，鬍鬚花白。穆瓜一見，大喊着說：「老大王快來！宋軍來剿山了！」

- 七四 來的正是穆羽。他得到女兒信息，抄近路趕回寨來，商議投宋抗遼的事。這時，他急拔佩劍，衝上來截住六郎廝殺。穆瓜怕老大王吃虧，回寨報知穆桂英去了。

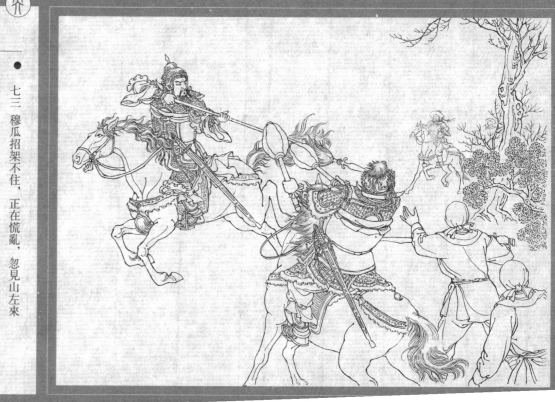

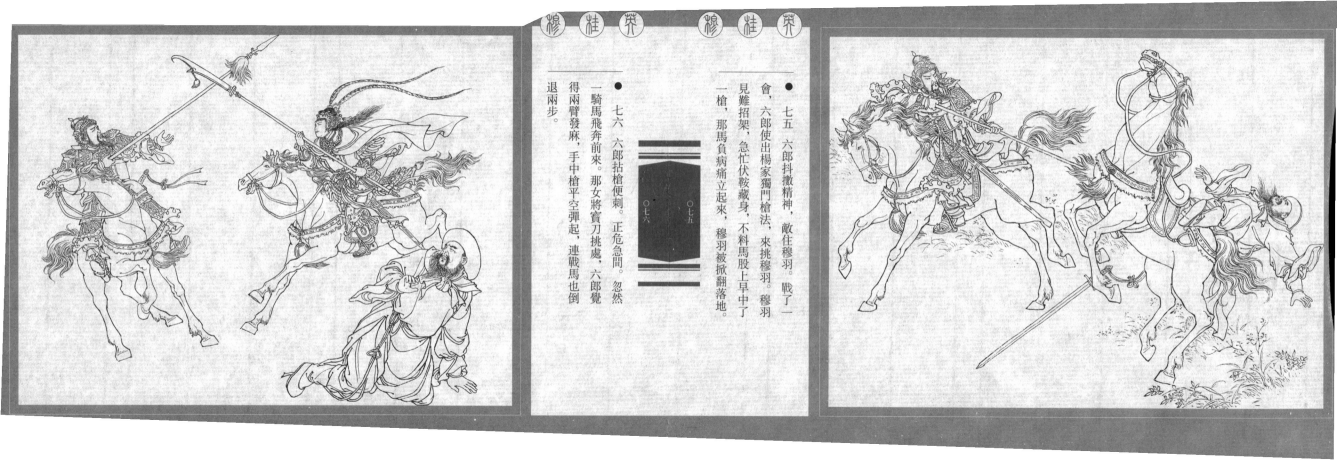

七五　六郎抖擻精神，敵住穆羽。戰了一會，六郎使出楊家獨門槍法，來挑穆羽。穆羽見難招架，急忙伏鞍藏身，不料馬股上早中了一槍，那馬負痛立起來，穆羽被掀翻落地。

七六　六郎拈槍便刺。正危急間。忽然一騎馬飛奔前來。那女將寶刀挑處，六郎覺得兩臂發麻，手中槍平空彈起，連戰馬也倒退兩步。

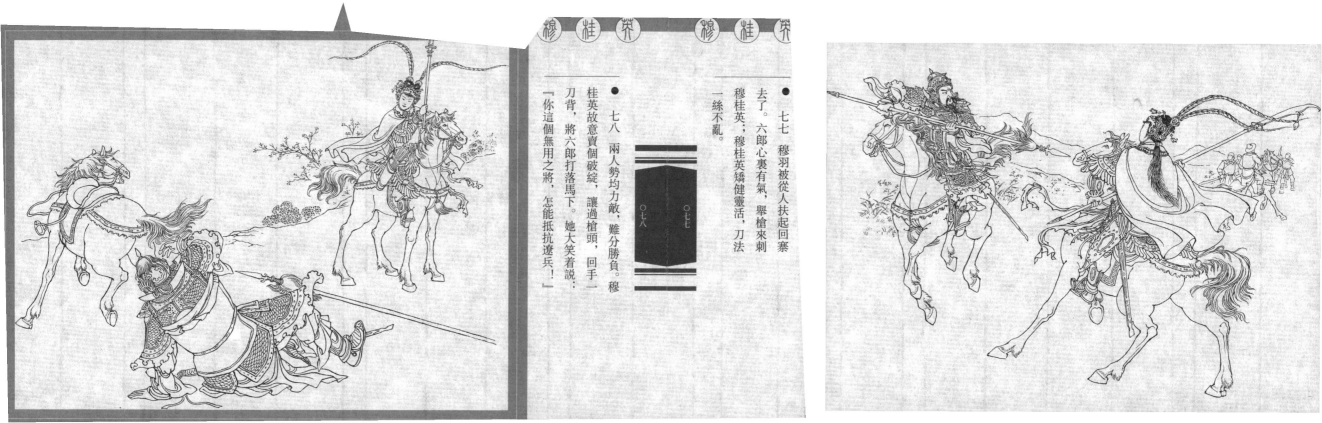

● 七七　穆羽被從人扶起回寨去了。六郎心裏有氣，舉槍來刺穆桂英；穆桂英矯健靈活，刀法一絲不亂。

● 七八　兩人勢均力敵，難分勝負。穆桂英故意賣個破綻，讓過槍頭，回手一刀背，將六郎打落馬下。她大笑着説：「你這個無用之將，怎能抵抗遼兵！」

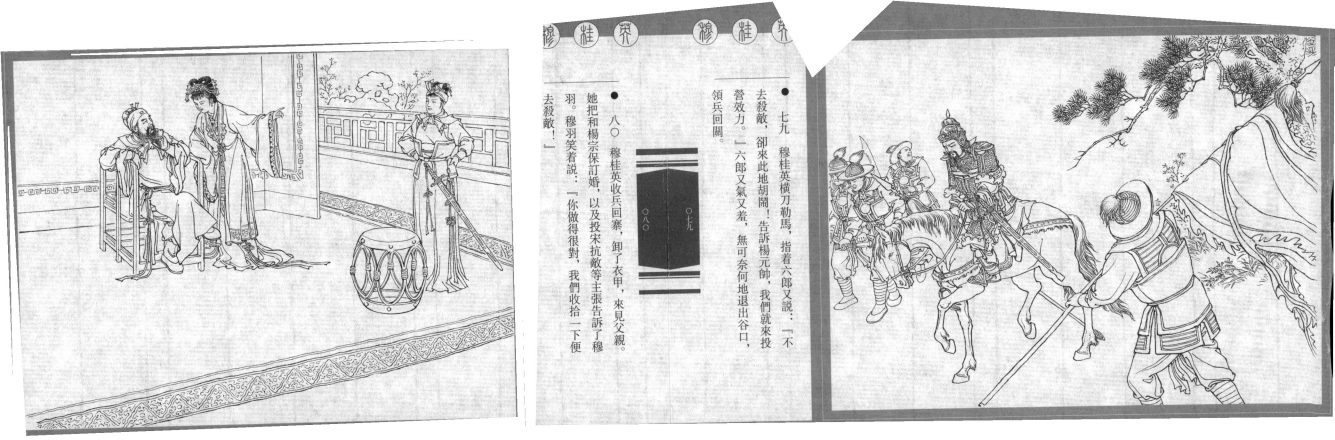

七九 穆桂英横刀勒馬,指着六郎又說:「不去殺敵,卻來此地胡鬧!告訴楊元帥,我們就來投營效力。」六郎又氣又羞,無可奈何地退出谷口,領兵回關。

八〇 穆桂英收兵回寨,卸了衣甲,來見父親。她把和楊宗保訂婚,以及投宋抗敵等主張告訴了穆羽。穆羽笑着說:「你做得很對,我們收拾一下便去殺敵!」

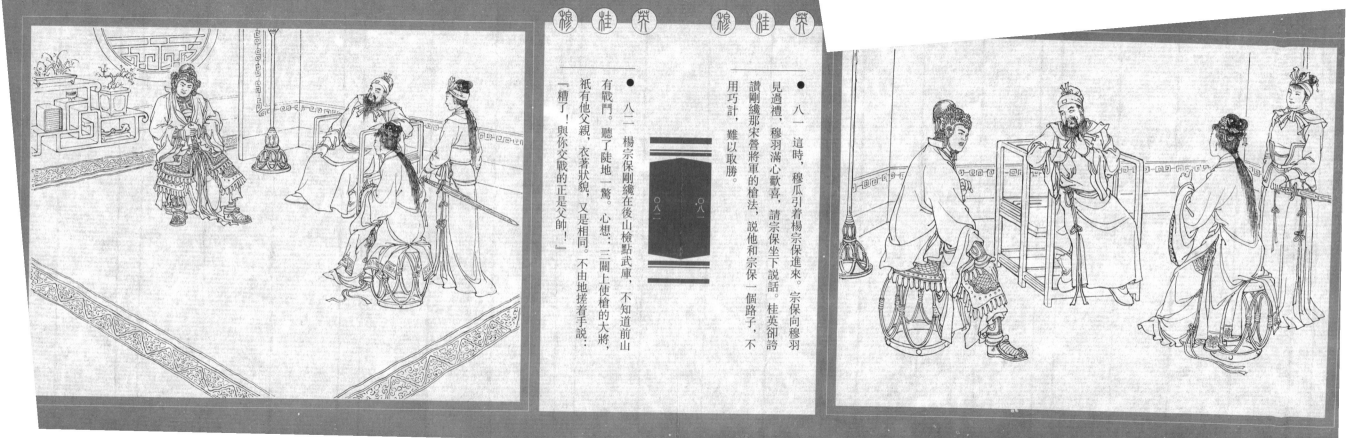

穆桂英 穆桂英

● 八一 這時，穆瓜引着楊宗保進來。宗保向穆羽見過禮，穆羽滿心歡喜，請宗保坐下說話。桂英卻誇讚剛纔那宋營將軍的槍法，說他和宗保一個路子，不用巧計，難以取勝。

● 八二 楊宗保剛纔在後山檢點武庫，不知道前山有戰鬥。聽了陡地一驚。心想：三關上使槍的大將，祇有他父親，衣著狀貌，又是相同。不由地搓着手說：「糟了！與你交戰的正是父帥！」

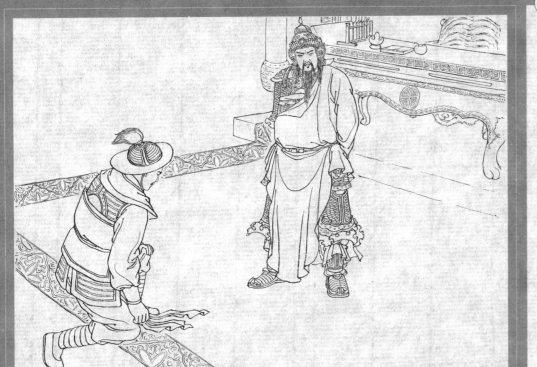

穆桂英 穆桂英

● 八三 楊宗保祇是着急。穆桂英勸他先回三關，他們父女倆收拾一下，跟着就來，保管無事。楊宗保祇得辭別下山。

● 八四 再說六郎趕回三關，十分氣惱。卻喜穆桂英前來投效，破敵增添了力量。但身爲統帥，執法必須嚴明，不辦宗保，不能服衆。正在思量，忽報宗保回關候見。

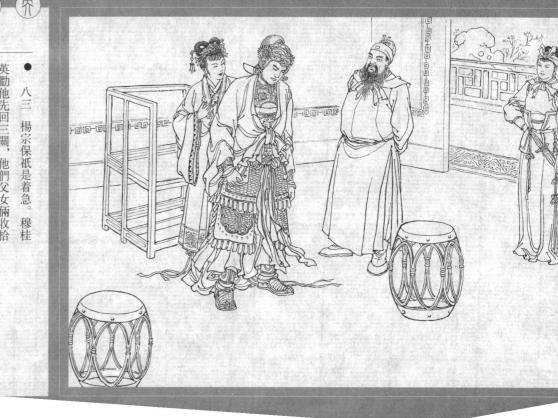

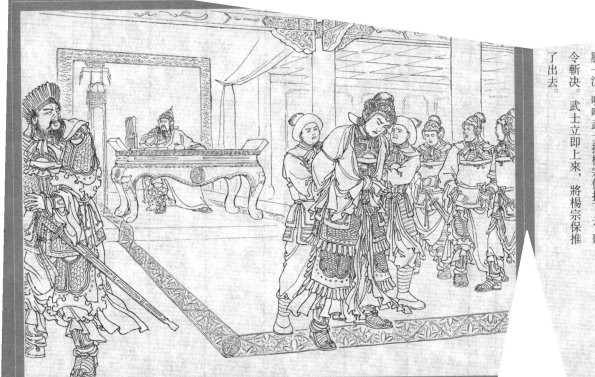

- 八五 一會，楊宗保上堂，稟明與穆桂英訂婚經過，並請處罪。六郎大喝着說：「你不奉將令，私自開兵，況又臨陣招親，把軍令當作兒戲！」

○八五

○八六

- 八六 楊宗保正待解說，不料六郎臉一沉。吩咐武士把楊宗保押下去，聽令斬決。武士立即上來，將楊宗保推了出去。

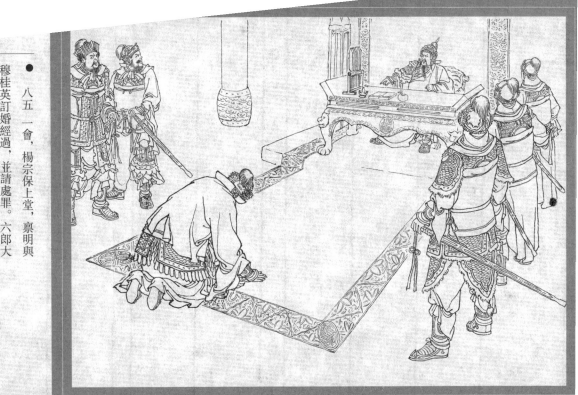

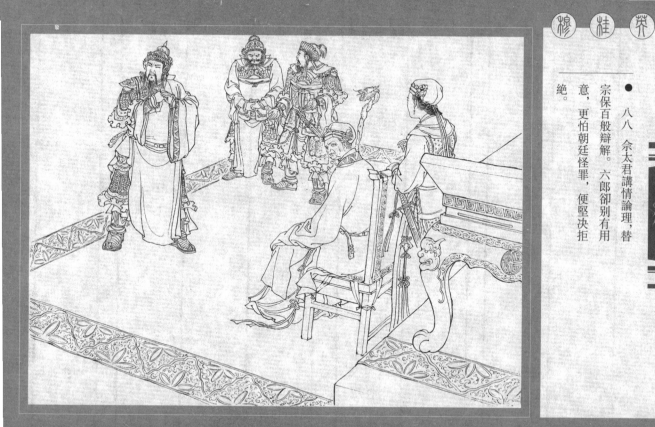

穆桂英 穆桂英

- 八七 正在這時，忽報佘太君到了，六郎連忙下堂迎接。原來佘太君得知宗保回關，料想孫兒臨陣說親，難免受罰，趕來探視，誰知宗保已被定罪。

- 八八 佘太君講情論理，替宗保百般辯解。六郎卻別有用意，更怕朝廷怪罪，便堅決拒絕。

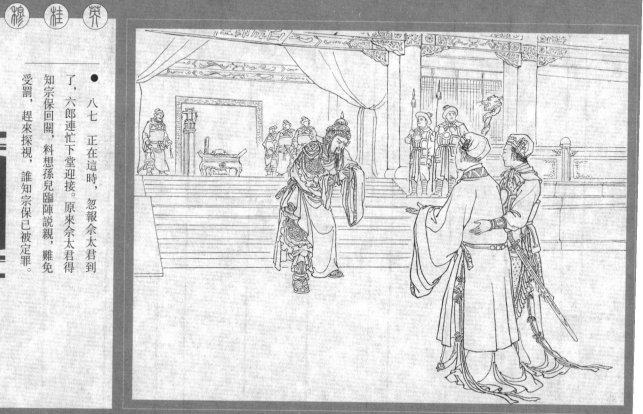

穆桂英 穆桂英

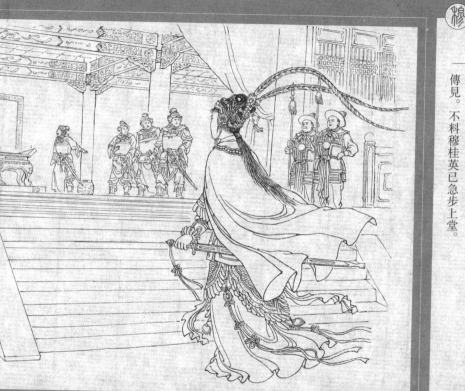

● 八九 佘太君十分惱怒，氣呼呼地把拐杖一頓，走下堂，見八賢王趙德芳去了。

● 九〇 六郎正在煩亂，忽見焦贊跑上堂來，高聲報道：「穆柯寨女將穆桂英前來投效。」六郎又驚又喜，正待傳見。不料穆桂英已急步上堂。

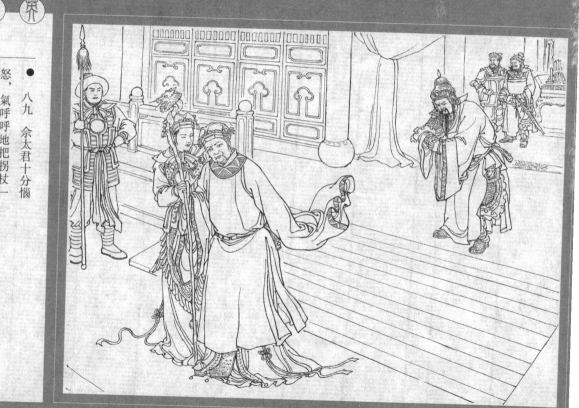

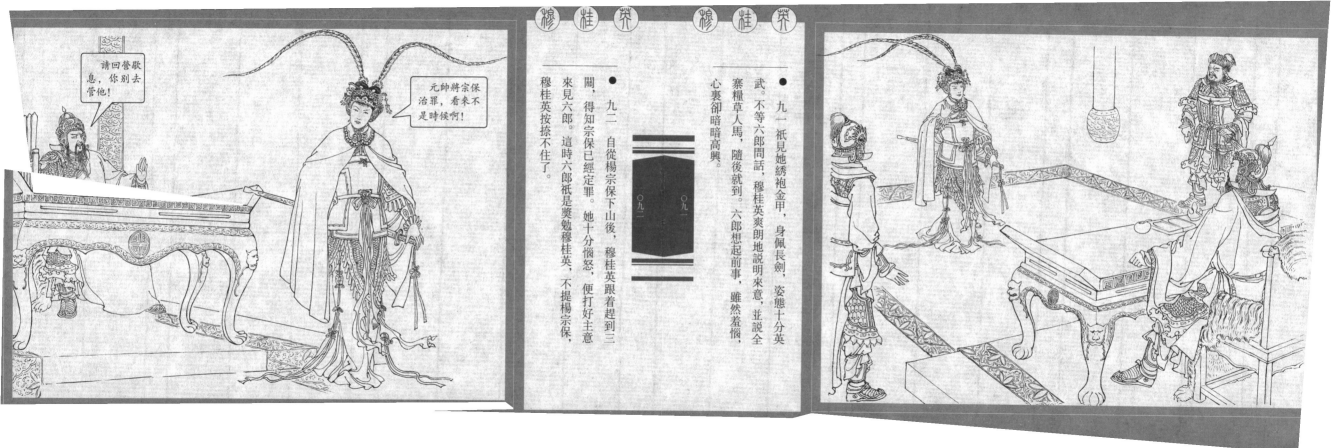

- 九一 祇見她繡袍金甲，身佩長劍，姿態十分英武。不等六郎問話，穆桂英爽朗地說明來意，並說全寨糧草人馬，隨後就到。六郎想起前事，雖然羞惱，心裏卻暗暗高興。

- 九二 自從楊宗保下山後，穆桂英跟着趕到三關，得知宗保已經定罪。她十分惱怒，便打好主意來見六郎。這時六郎祇是獎勉穆桂英，不提楊宗保，穆桂英按捺不住了。

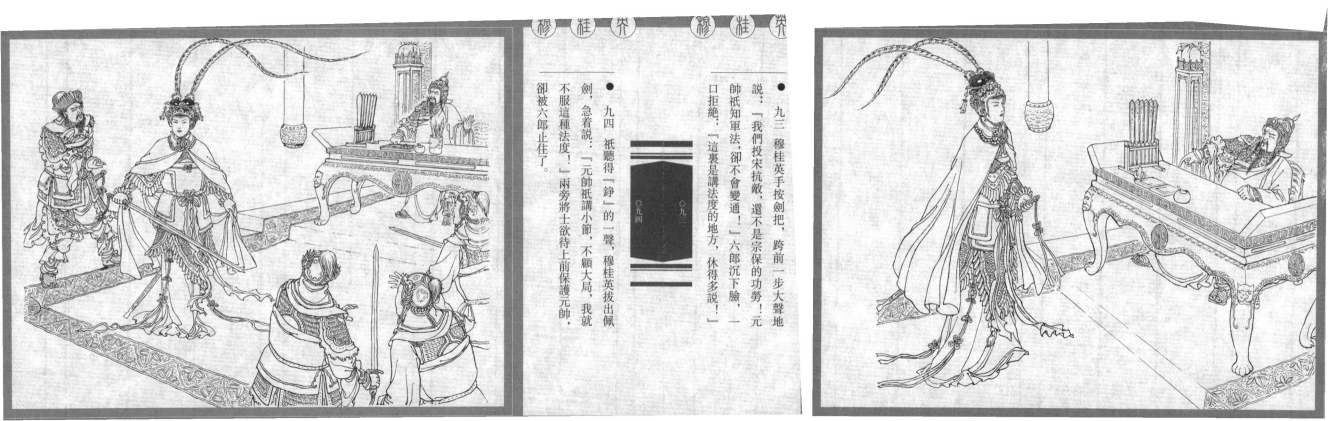

● 九三 穆桂英手按劍把，跨前一步大聲地說：「我們投宋抗敵，還不是宗保的功勞！元帥祇知軍法，卻不會變通！」六郎沉下臉，一口拒絕：「這裏是講法度的地方，休得多說！」

● 九四 祇聽得「錚」的一聲，穆桂英拔出佩劍，急着說：「元帥祇講小節，不顧大局，我就不服這種法度！」兩旁將士欲待上前保護元帥，卻被六郎止住了。

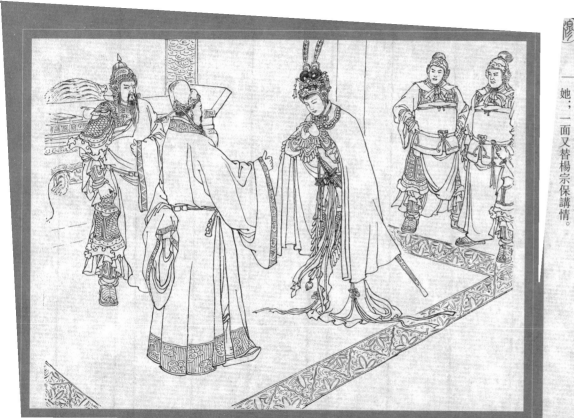

- 九五 忽報：八賢王到！六郎連忙下座迎接。穆桂英祗得收起佩劍，站立一旁。

- 九六 趙德芳一眼瞧見了穆桂英，他從佘太君口中，已知穆桂英的來歷，着實獎勉了她；一面又替楊宗保講情。

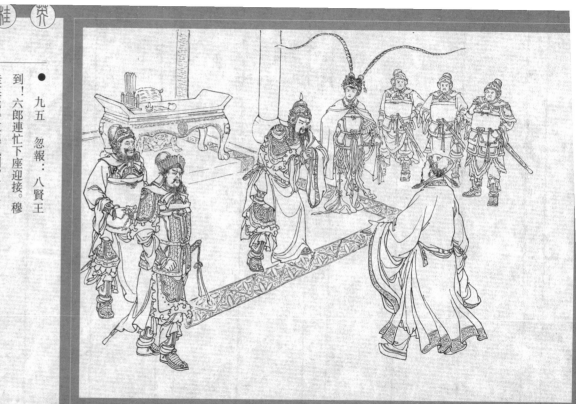

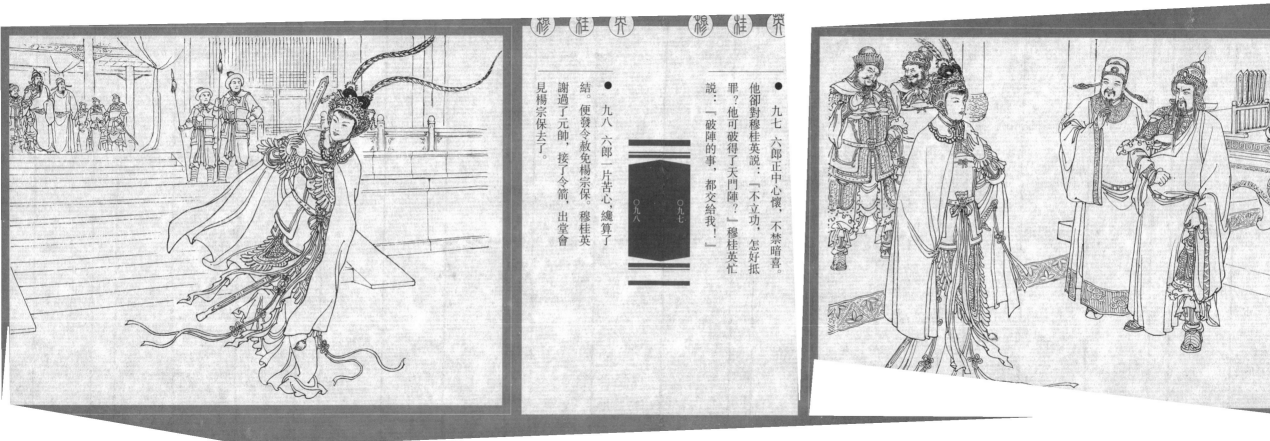

- 九七 六郎正中心懷，不禁暗喜。他卻對穆桂英說：「不立功，怎好抵罪？他可破得了天門陣？」穆桂英忙說：「破陣的事，都交給我！」

- 九八 六郎一片苦心，纔算了結。便發令赦免楊宗保。穆桂英謝過了元帥，接了令箭，出堂會見楊宗保去了。

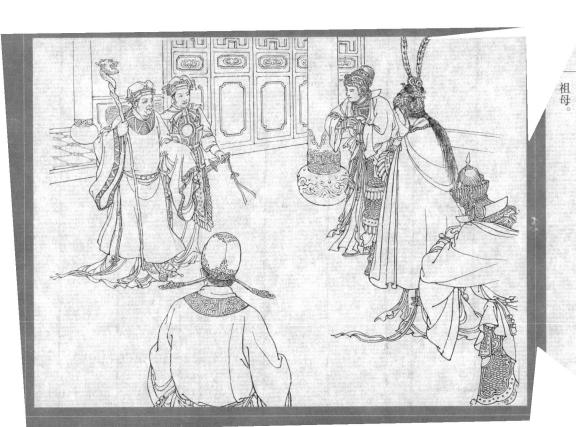

榮桂穆榮桂

- 九九 三關元帥楊六郎見穆桂英願代宗保立功贖罪，心中暗喜，便命桂英去赦免了宗保。不一會，宗保跟着桂英，來到白虎堂，向父親謝罪。

- 一〇〇 六郎正在勉勵宗保夫妻殺敵立功的時候，佘太君得知消息，扶杖來到堂上。六郎下座迎接，宗保忙引桂英拜見祖母。

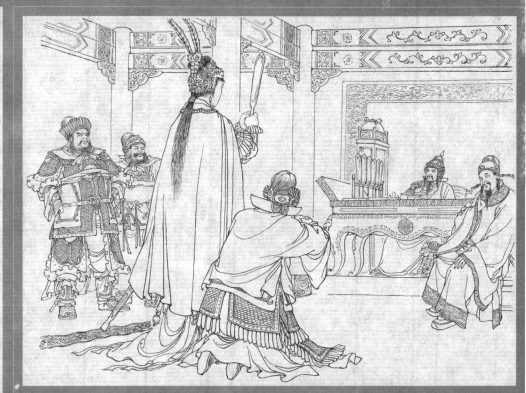

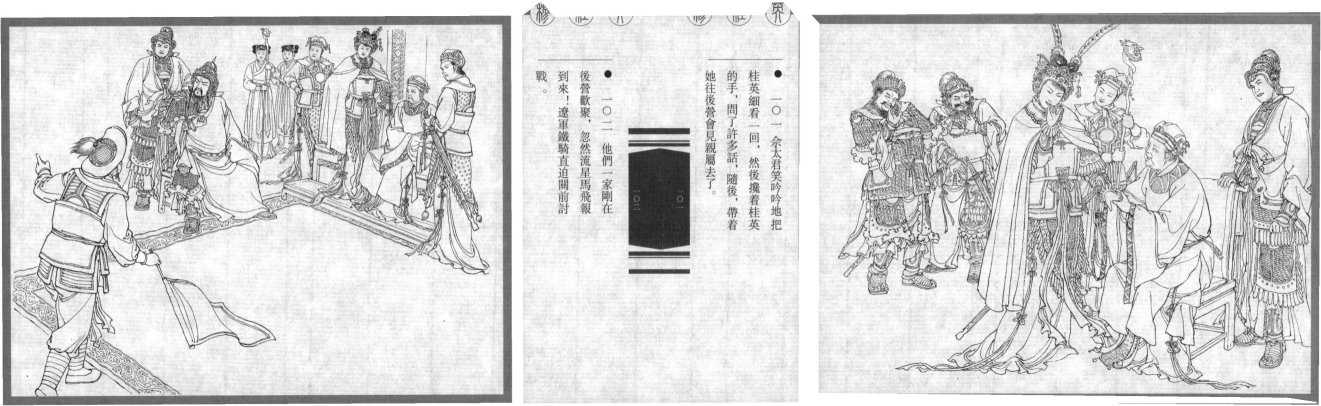

● 一○一 佘太君笑吟吟地把桂英細看一回，然後攙着桂英的手，問了許多話，隨後，帶着她往後營會見親屬去了。

● 一○二 他們一家剛在後營歡聚，忽然流星馬飛報到來！遼軍鐵騎直迫關前討戰。

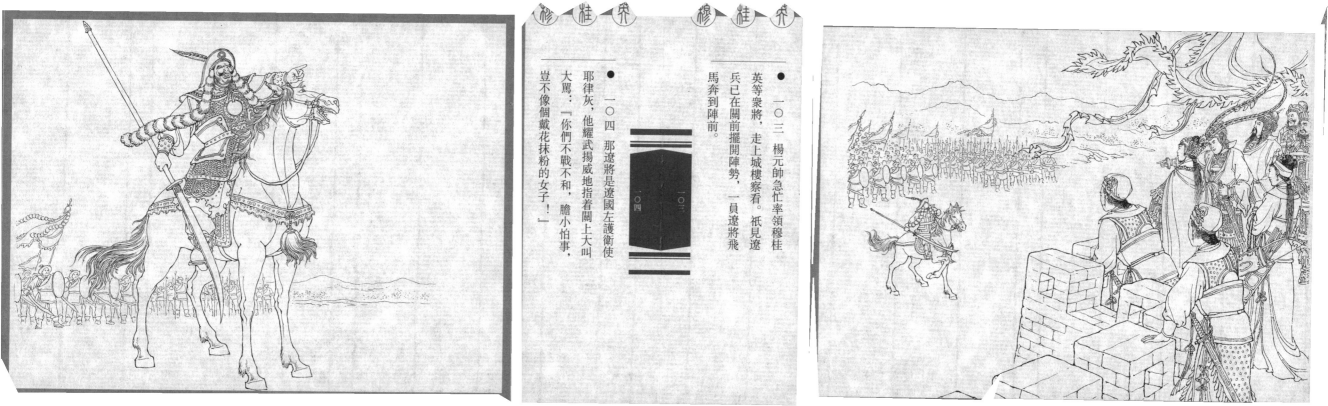

● 一〇三 楊元帥急忙率領穆桂英等眾將，走上城樓察看。祇見遼兵已在關前擺開陣勢，一員遼將飛馬奔到陣前。

● 一〇四 那遼將是遼國左護衛使耶律灰，他耀武揚威地指着關上大叫大罵：「你們不戰不和，膽小怕事，豈不像個戴花抹粉的女子！」

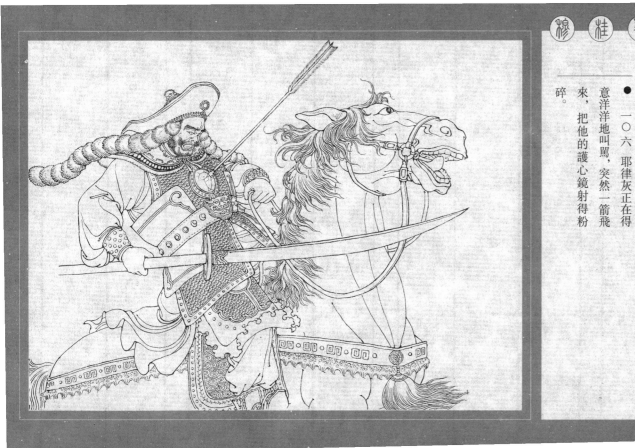

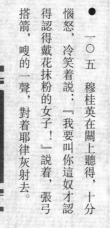

一○五 穆桂英在關上聽得，十分惱怒，冷笑着說：「我要叫你這奴才認得認得戴花抹粉的女子！」說着，張弓搭箭，嗖的一聲，對着耶律灰射去。

一○六 耶律灰正在得意洋洋地叫罵，突然一箭飛來，把他的護心鏡射得粉碎。

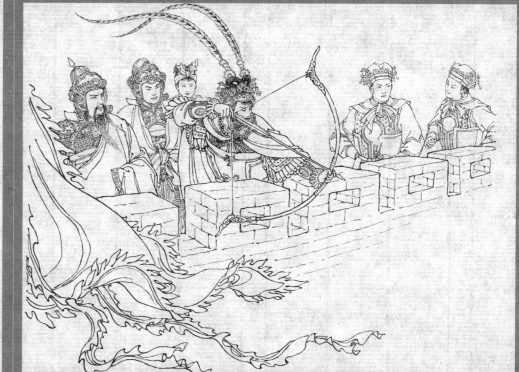

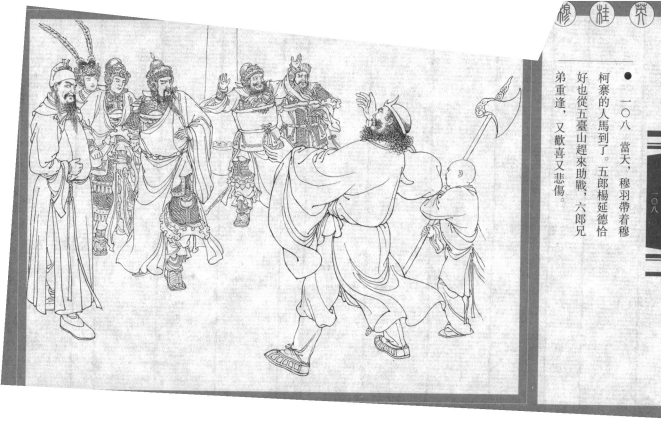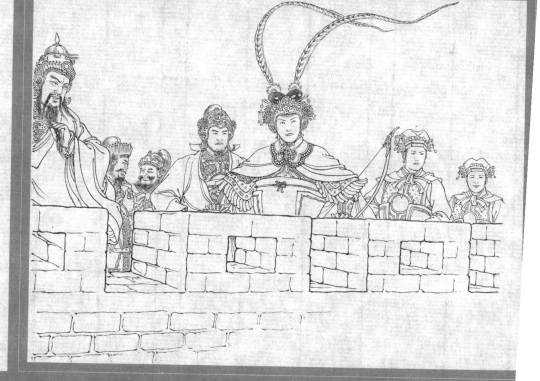

- 一〇七 宋營將士齊聲喝彩。耶律灰嚇得心驚膽破，回馬便逃，遼兵發聲喊，一齊後退。六郎卻不追趕。

- 一〇八 當天，穆羽帶着穆柯寨的人馬到了。五郎楊延德恰好也從五臺山趕來助戰，六郎兄弟重逢，又歡喜又悲傷。

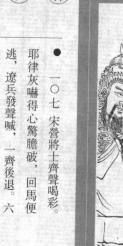

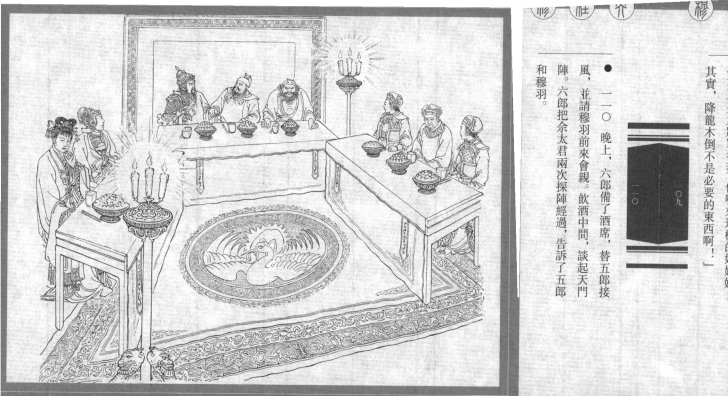

- 一〇九 宗保和桂英忙來相見。五郎見桂英又豪爽、又俐落。不禁笑呵呵地對宗保説：「要不是孟將軍魯莽，你哪來這樣的好媳婦！其實，降龍木倒不是必要的東西啊！」

- 一一〇 晚上，六郎備了酒席，替五郎接風，並請穆羽前來會親。飲酒中間，談起天門陣。六郎把佘太君兩次探陣經過，告訴了五郎和穆羽。

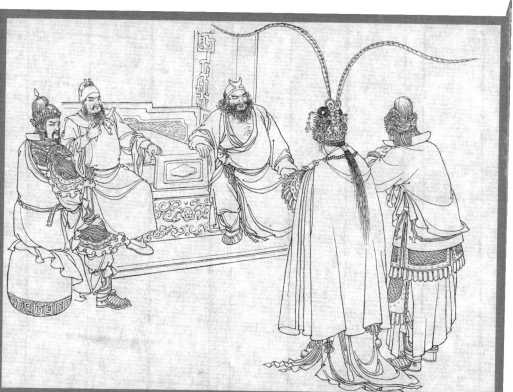

这事须要严守机密,不管他是八王、枢密,谁知道他们安的是什麼心!

- 一一一 他接着说,若说营内有坐探,当天知道这事的除了八贤王和王枢密以外,就没了别人。五郎正在思忖,穆桂英霍地站起来说:"媳妇有了主意了!"

- 一一二 大家不由地一愣。穆桂英说:"我们正可以利用坐探来攻破敌阵。"她又把主意说了。众人都说好计。

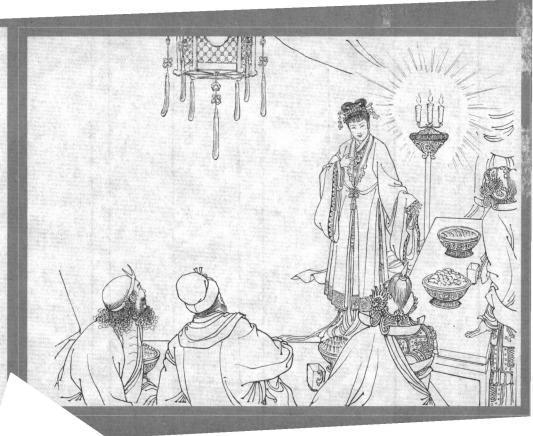

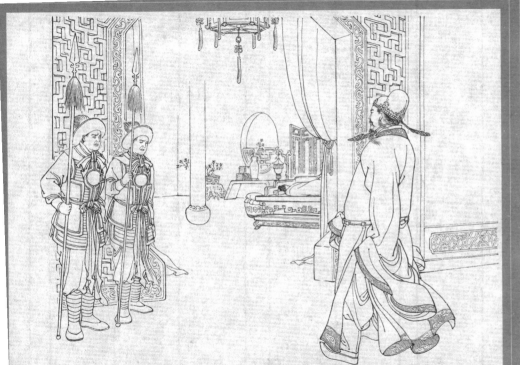

- 一二三 五郎拿起酒盅，一飲而盡。又大笑着說：『長江後浪推前浪，一代新人換舊人！楊家將有了這樣的後代，不愁天門陣破不了。』當下商量停當，決定依着穆桂英的計策行事。

- 一二四 第二天，楊元帥突然病倒了。將士們不知底細，都着了慌，八賢王趙德芳更為擔心，急來探看元帥。

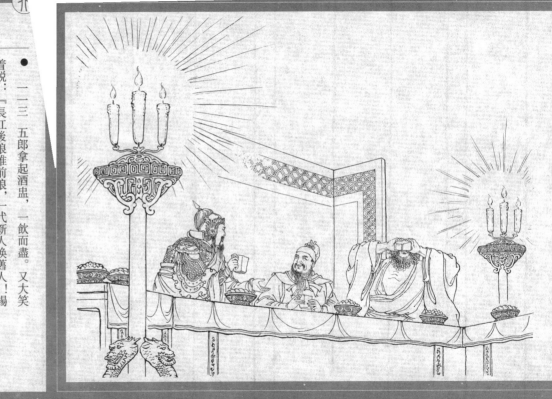

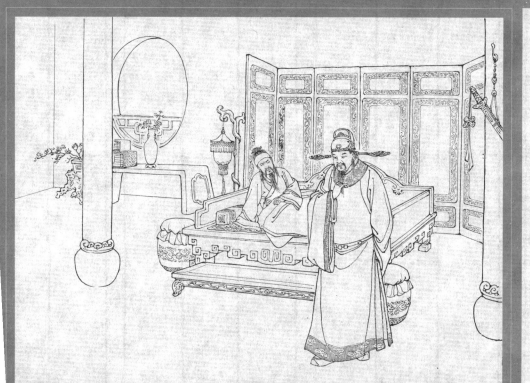

穆桂英 穆桂英

● 一二五 六郎皺著眉頭，假說背部作痛，怕是背疽。並說軍情緊急，須要有人代掌帥印，纔好進兵破敵。趙德芳先舉太君，又薦宗保，六郎祇是搖頭。

● 一二六 他假意喘了一會氣說，穆桂英智勇兼備，可掌帥印，就怕朝廷不肯破格用人。趙德芳猶疑了半天，便說：「既然元帥保舉，我是監軍，也可作主。」當下就這樣決定了。

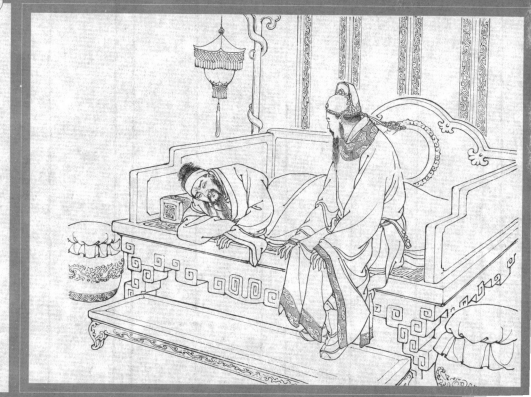

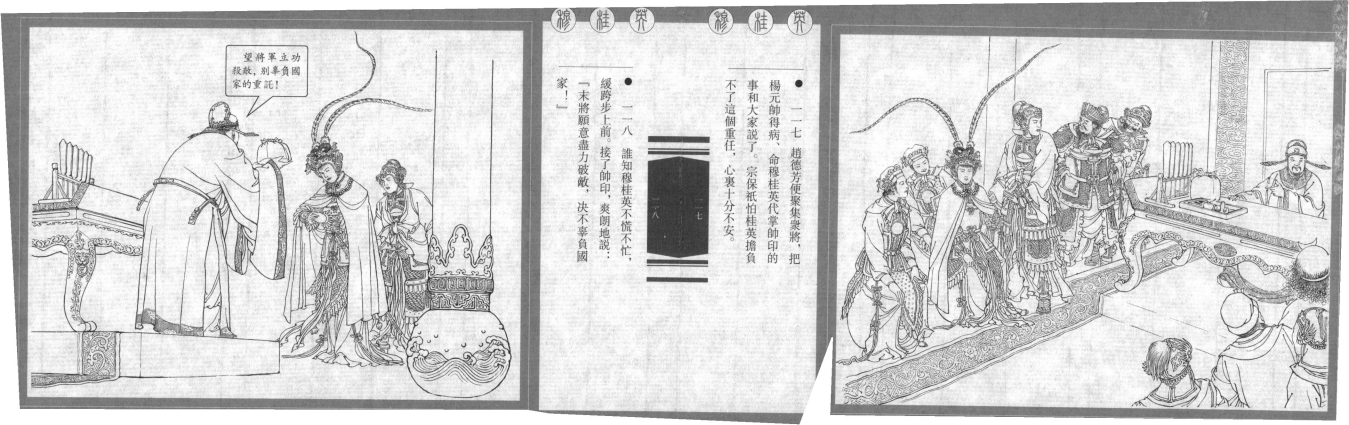

一一七 趙德芳便聚集眾將,把楊元帥得病、命穆桂英代掌帥印的事和大家說了。宗保祇怕桂英擔負不了這個重任,心裏十分不安。

一一八 誰知穆桂英不慌不忙,緩跨步上前。接了帥印,爽朗地說:"末將願意盡力破敵,決不辜負國家!"

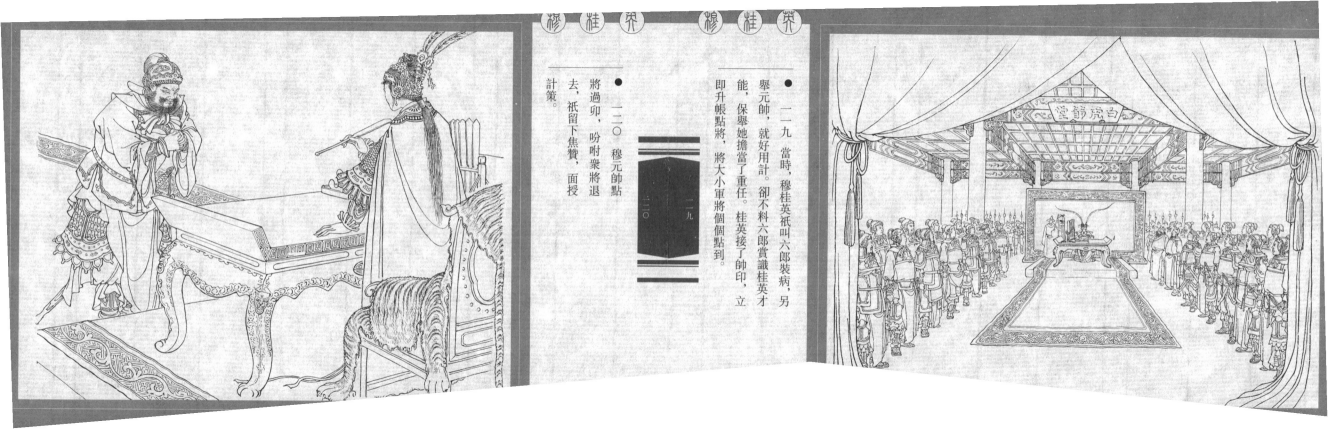

- 一一九 當時，穆桂英祇叫六郎裝病，另舉元帥，就好用計。卻不料六郎賞識桂英才能，保舉她擔當了重任。桂英接了帥印，立即升帳點將，將大小軍將個個點到。

- 一二○ 穆元帥點將過卯，吩咐衆將退去，祇留下焦贊，面授計策。

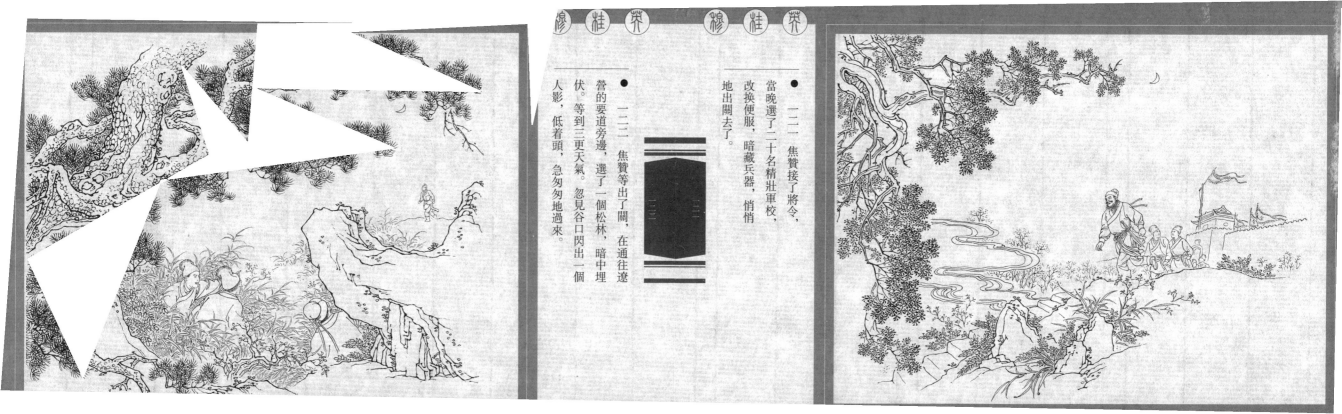

121 焦贊接了將令，當晚選了二十名精壯軍校，改換便服，暗藏兵器，悄悄地出關去了。

122 焦贊等出了關，在通往遼營的要道旁邊，選了一個松林，暗中埋伏。等到三更天氣，忽見谷口閃出一個人影，低着頭，急匆匆地過來。

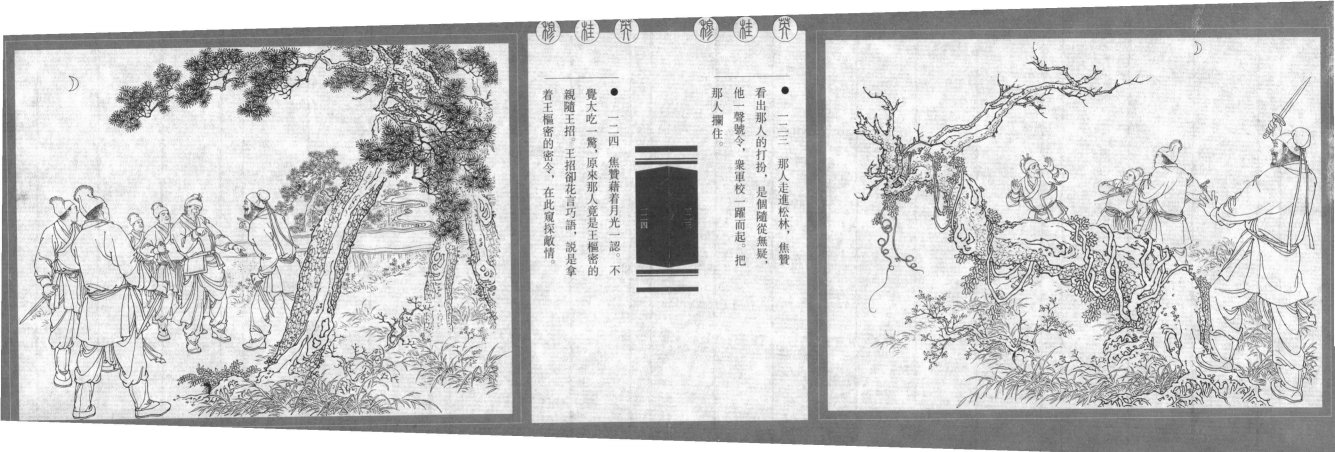

一二三 那人走進松林，焦贊看出那人的打扮，是個隨從無疑，他一聲號令，衆軍校一躍而起。把那人攔住。

一二四 焦贊藉着月光一認。不覺大吃一驚，原來那人竟是王樞密的親隨王招，王招卻花言巧語，說是拿着王樞密的密令，在此窺探敵情。

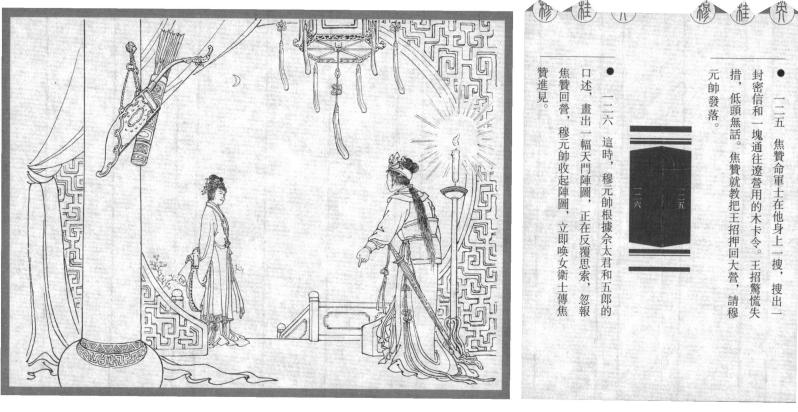

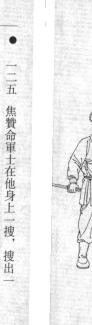

● 一二五 焦贊命軍士在他身上一搜，搜出一封密信和一塊通往遼營用的木卡令。王招驚慌失措，低頭無話。焦贊就教把王招押回大營，請穆元帥發落。

● 一二六 這時，穆元帥根據佘太君和五郎的口述，畫出一幅天門陣圖，正在反覆思索，忽報焦贊回營，穆元帥收起陣圖，立即喚女衛士傳焦贊進見。

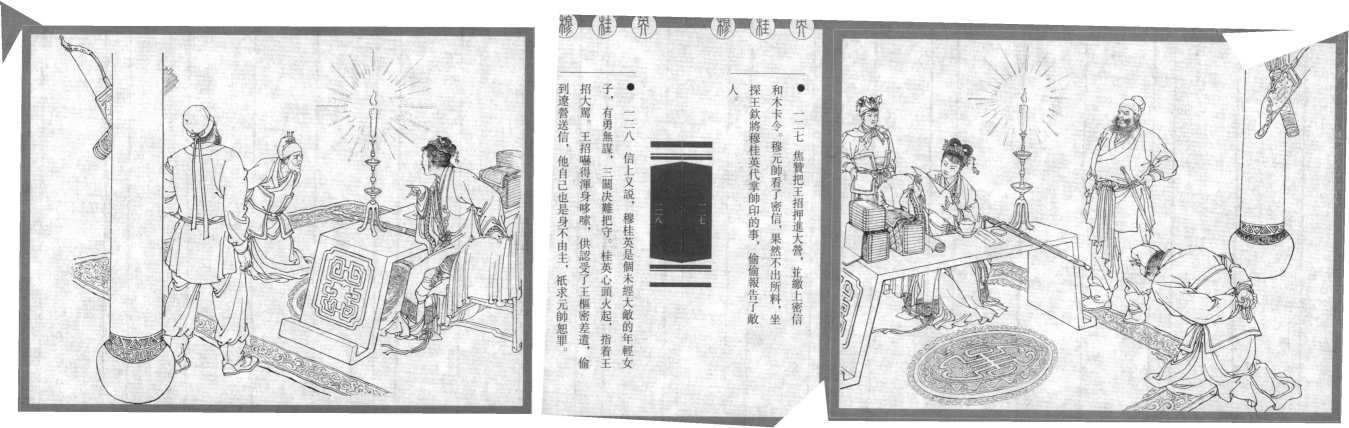

穆桂英 穆桂英

● 一二七 焦贊把王招押進大營,並繳上密信和木卡令。穆元帥看了密信,果然不出所料,坐探王欽將穆桂英代掌帥印的事,偷偷報告了敵人。

● 一二八 信上又說,穆桂英是個未經大敵的年輕女子,有勇無謀,三關決難把守。桂英心頭火起,指着王招大罵。王招嚇得渾身哆嗦,供認受了王樞密差遣,偷到遼營送信,他自己也是身不由主,祇求元帥恕罪。

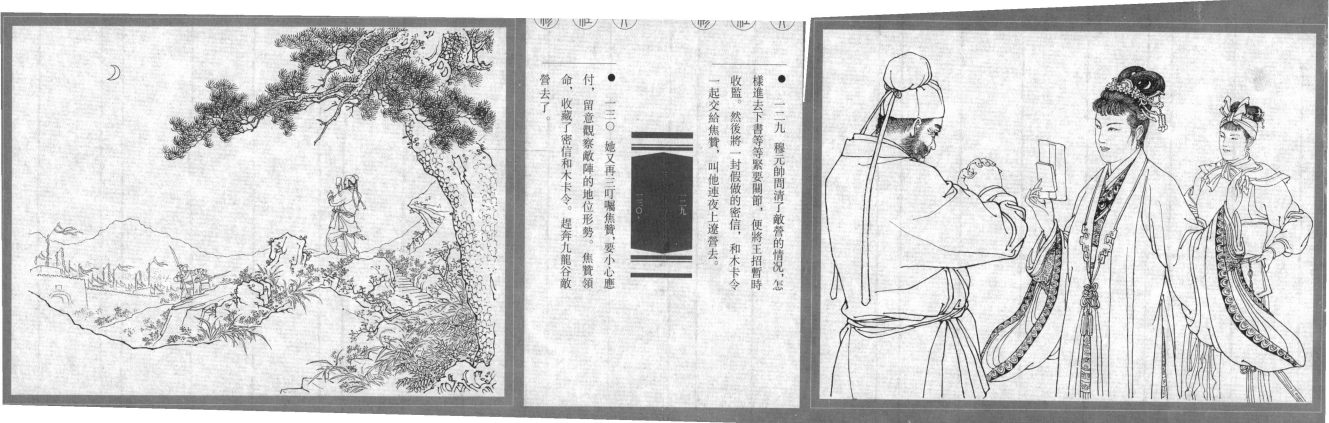

一二九 穆元帥問清了敵營的情況，怎樣進去下書等等緊要關節，便將王招暫時收監。然後將一封假做的密信，和木卡令一起交給焦贊，叫他連夜上遼營去。

一三〇 她又再三叮囑焦贊，要小心應付，留意觀察敵陣的地位形勢。焦贊領命，收藏了密信和木卡令，趕奔九龍谷敵營去了。

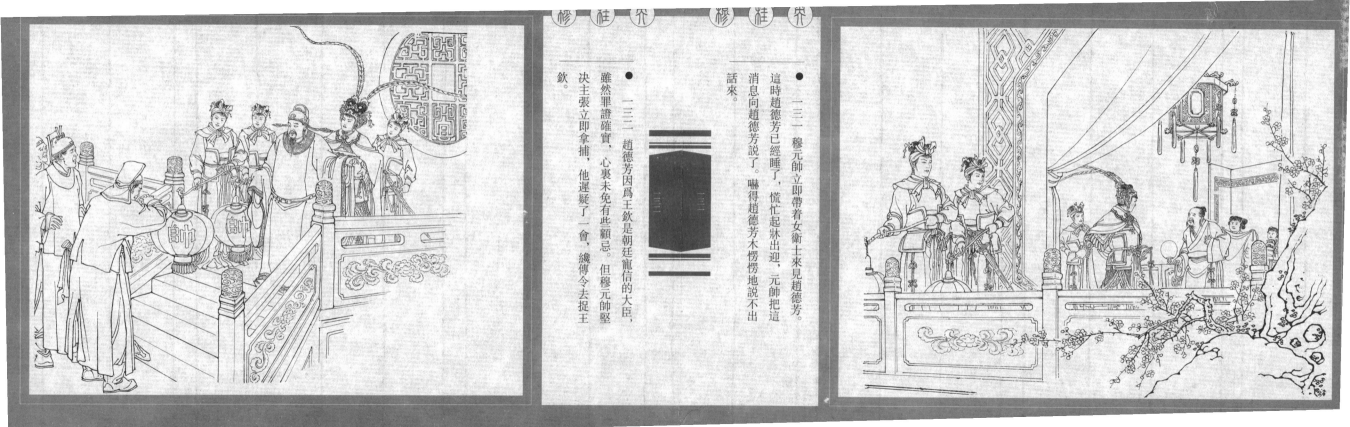

- 一三一 穆元帥立即帶着女衛士來見趙德芳。這時趙德芳已經睡了，慌忙起牀出迎，元帥把這消息向趙德芳說。嚇得趙德芳木愣愣地說不出話來。

- 一三二 趙德芳因爲王欽是朝廷寵信的大臣，雖然罪證確實，心裏未免有些顧忌。但穆元帥堅決主張立即拿捕，他遲疑了一會，纔傳令去捉王欽。

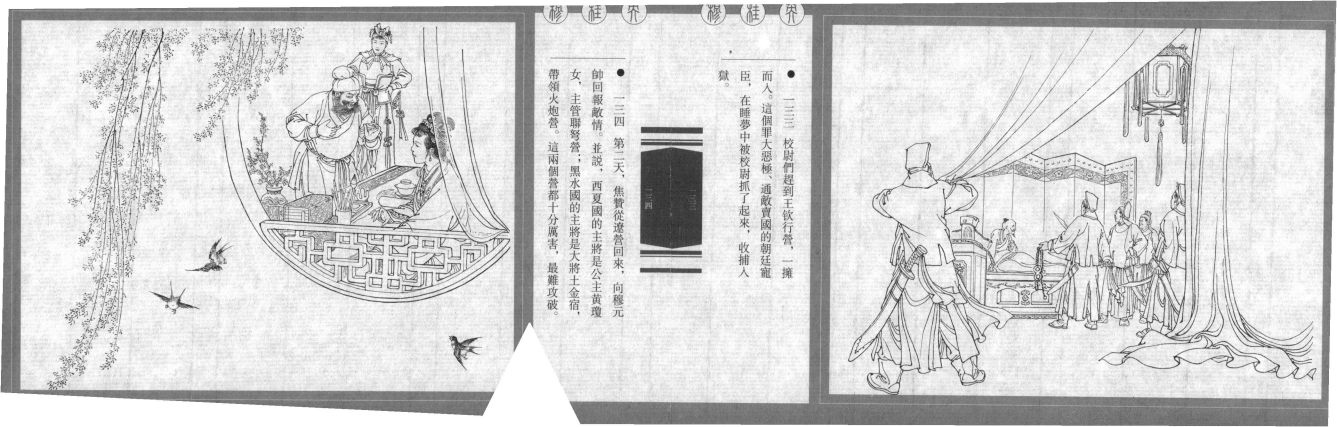

- 一三三 校尉們趕到王欽行營，一擁而入。這個罪大惡極、通敵賣國的朝廷寵臣，在睡夢中被校尉抓了起來，收捕入獄。

- 一三四 第二天，焦贊從遼營回來，向穆元帥回報敵情。並說，西夏國的主將是公主黃瓊女，主管聯弩營；黑水國的主將是大將土金宿，帶領火炮營。這兩個營都十分厲害，最難攻破。

穆桂英 穆桂英

● 一三五 過了幾天，穆元帥又用王經名義，備了許多珍貴物品，派焦贊悄悄送往遼營，並叫敵軍等待機會，暫緩攻打三關。她囑咐焦贊設法跟西夏、黑水兩國將士接近，以便從旁探聽消息。

● 一三六 這天，穆元帥興冲冲地來見佘太君，說焦贊從敵營回來，探得蕭天佐因為西夏公主黃瓊女的俊俏，屢次對她輕薄，黃瓊女十分惱怒，與土金宿商量，早晚要領兵返回本國去。

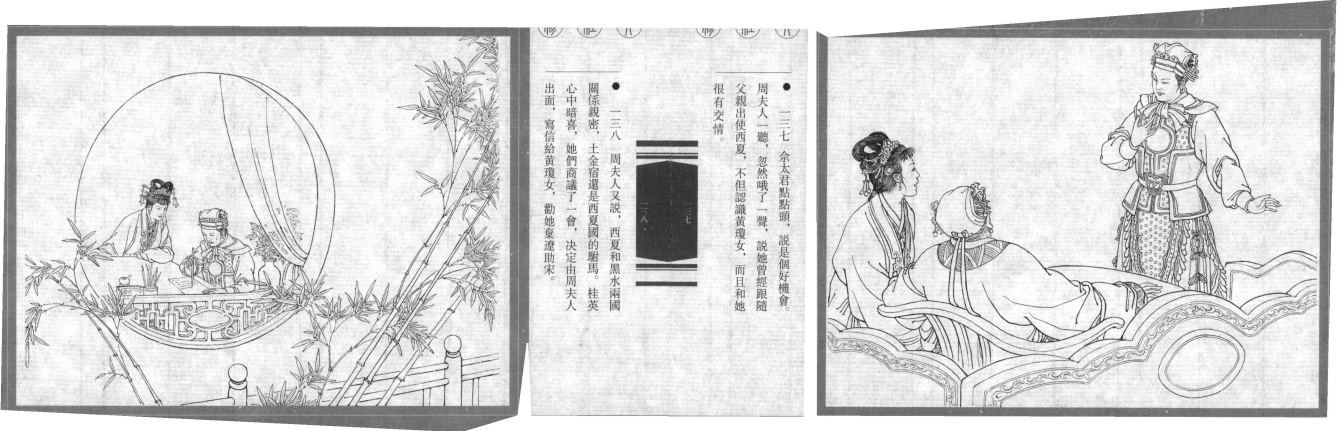

● 一三七 佘太君點頭，說是個好機會。周夫人一聽，忽然哦了一聲，說她曾經跟隨父親出使西夏，不但認識黃瓊女，而且和她很有交情。

● 一三八 周夫人又說，西夏和黑水兩國關係親密，土金宿還是西夏國的駙馬。桂英心中暗喜，她們商議了一會，決定由周夫人出面，寫信給黃瓊女，勸她棄遼助宋。

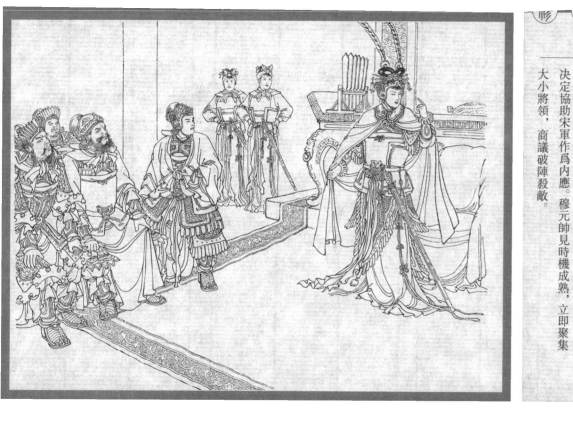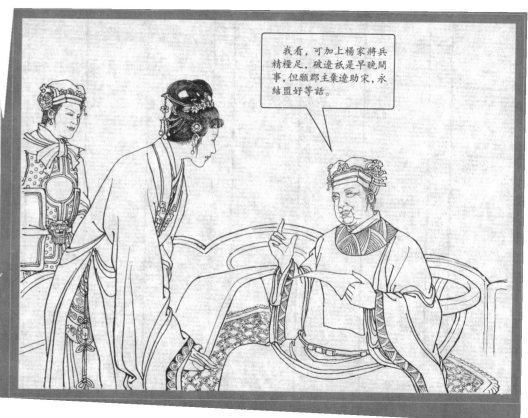

- 一三九 信上，首先敘述舊情。接着說明宋朝與西夏素來和好，遼國這次無故興兵，郡主卻出師助遼。實在是不義之舉。佘太君看了信，笑着對桂英說：「信寫得很好，但還需要增加幾句。」

- 一四〇 這信叫焦贊悄悄送出後，黃瓊女再三考慮過了，暗中又與土金宿商量妥當，總託焦贊帶信回來，決定協助宋軍作為內應。穆元帥見時機成熟，立即聚集大小將領，商議破陣殺敵。

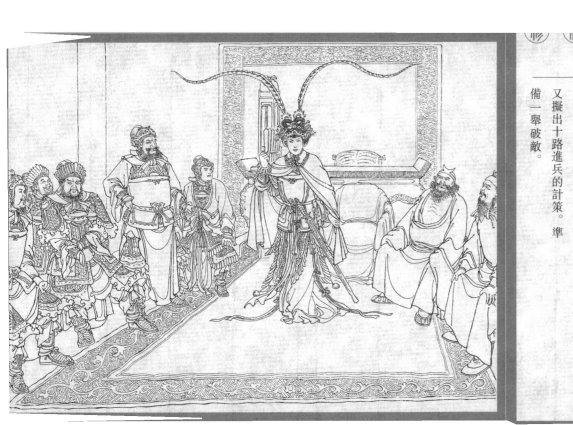

- 一四一 五郎首先解說天門陣的陣法和變化；又由焦贊述說他在遼營所看到的情況。穆元帥點點頭說，敵陣雖然複雜，分兵合擊，四面夾攻，破陣卻是不難的。

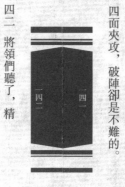

- 一四二 將領們聽了，精神煥發，勇氣百倍。穆元帥又擬出十路進兵的計策。準備一舉破敵。

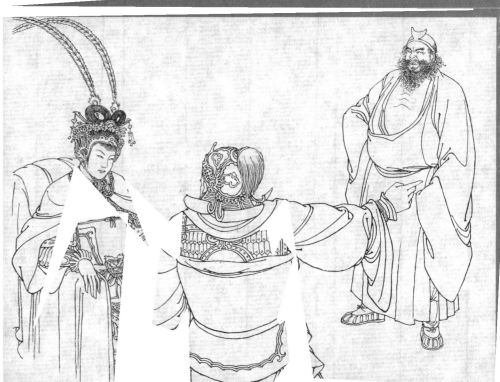

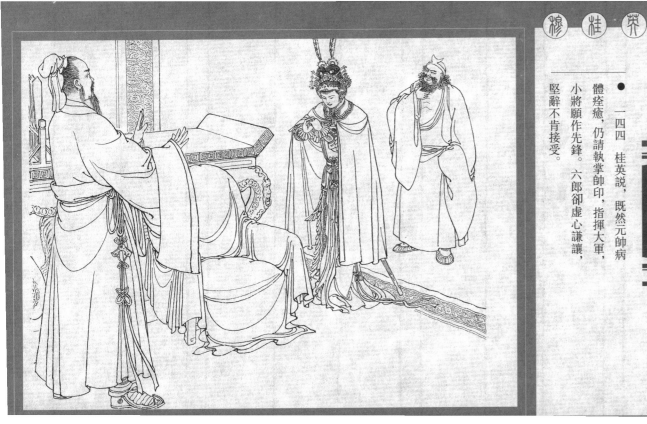
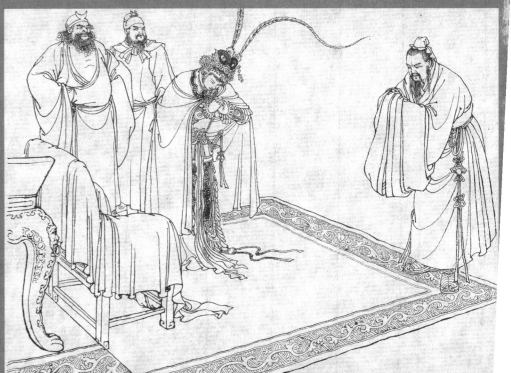

穆桂英 穆桂英

- 一四三 宋營將士正在待命進軍，誰知六郎卻走上堂來，他參見了穆元帥，祇説病體復元，要求同去破陣。

- 一四四 桂英説，既然元帥病體痊癒，仍請執掌帥印，指揮大軍，小將願作先鋒。六郎卻虛心謙讓，堅辭不肯接受。

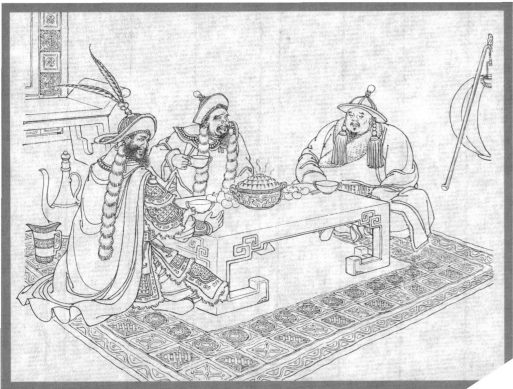

● 一四五、六郎便作了第一路領軍主將，穆瓜郎和楊宗保、焦贊、孟良和周、杜兩夫人等分擔。各路主將自去進行演習。

● 一四六、再說遼營監軍韓延壽和元帥蕭天佐等，自從接到穆元帥的假信，暗笑宋軍無人，祇等王欽消息，攻打三關。這天黃昏，他們正在營中喝酒，忽聽得連聲號炮，從三關傳來。

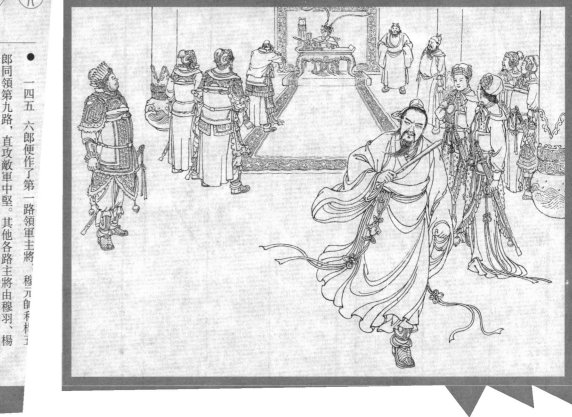

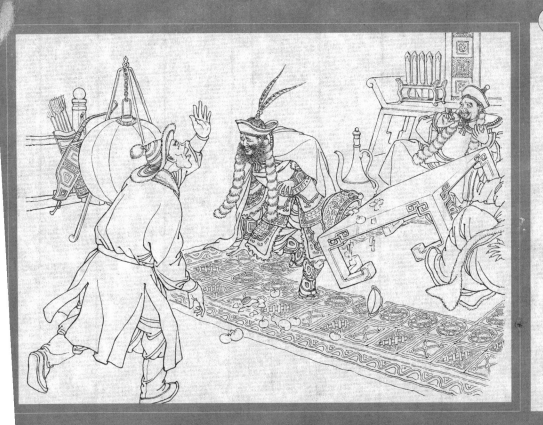

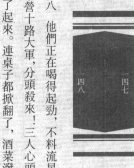

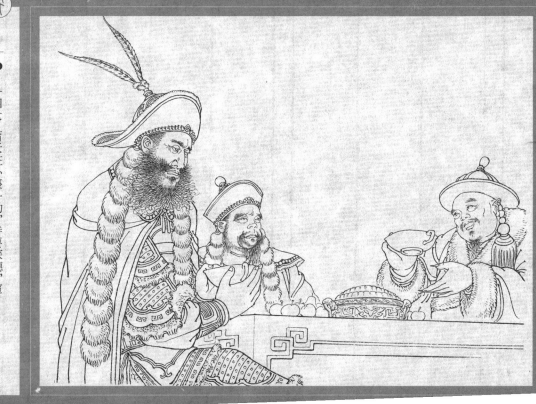

- 一四七 蕭天佐心裏一動，待要探聽，軍師顏洞賓卻大笑着説：「黃毛丫頭敢攻打天門陣？管叫她來一個死一個，元帥不必理會，快請喝酒！」説完，舉起大杯，一飲而盡。

- 一四八 他們正在喝得起勁，不料流星馬報到：宋營十路大軍，分頭殺來！三人心頭慌亂，都跳了起來。連桌子都掀翻了，酒菜潑了一地。

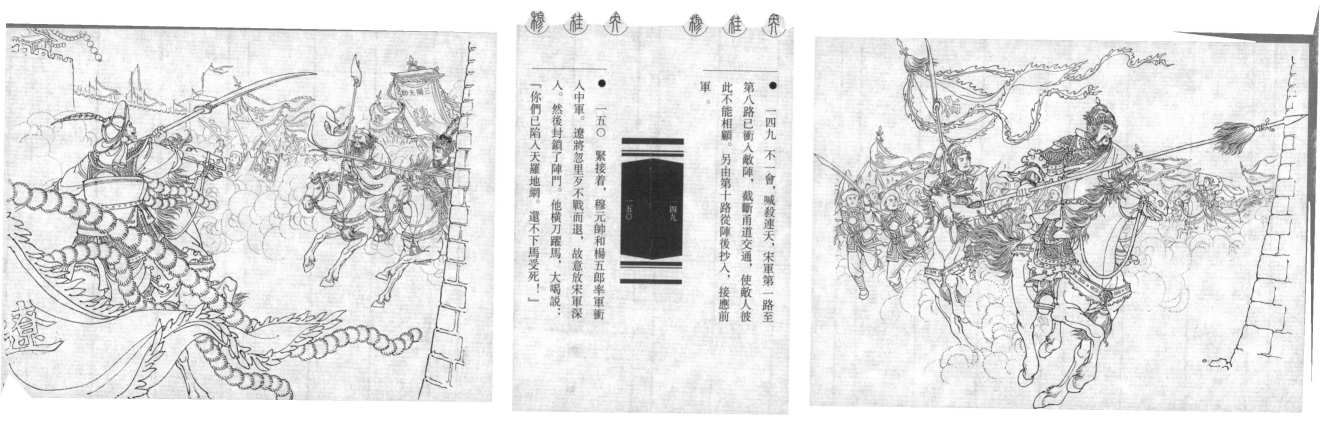

● 一四九 不一會，喊殺連天，宋軍第一路至第八路已衝入敵陣，截斷甬道交通，使敵人彼此不能相顧。另由第十路從陣後抄入，接應前軍。

● 一五〇 緊接着，穆元帥和楊五郎率軍衝入中軍。遼將忽里牙不戰而退，故意放宋軍深入。然後封鎖了陣門。他橫刀躍馬，大喝說：「你們已陷入天羅地網。還不下馬受死！」

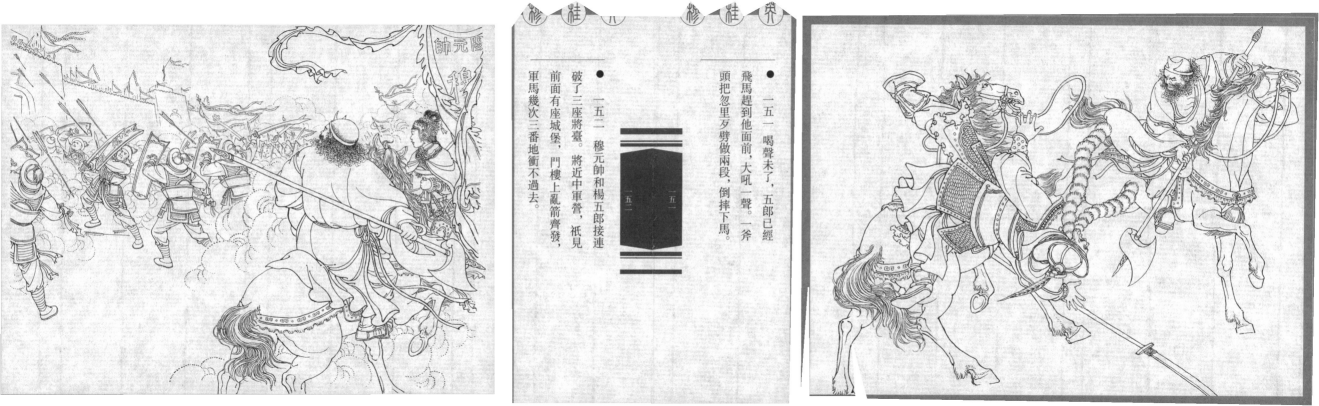

● 一五一 喝聲未了，五郎已經飛馬趕到他面前，大吼一聲。一斧頭把忽里歹劈做兩段，倒摔下馬。

● 一五二 穆元帥和楊五郎接連破了三座將臺。將近中軍營，祇見前面有座城堡，門樓上亂箭齊發，軍馬幾次三番地衝不過去。

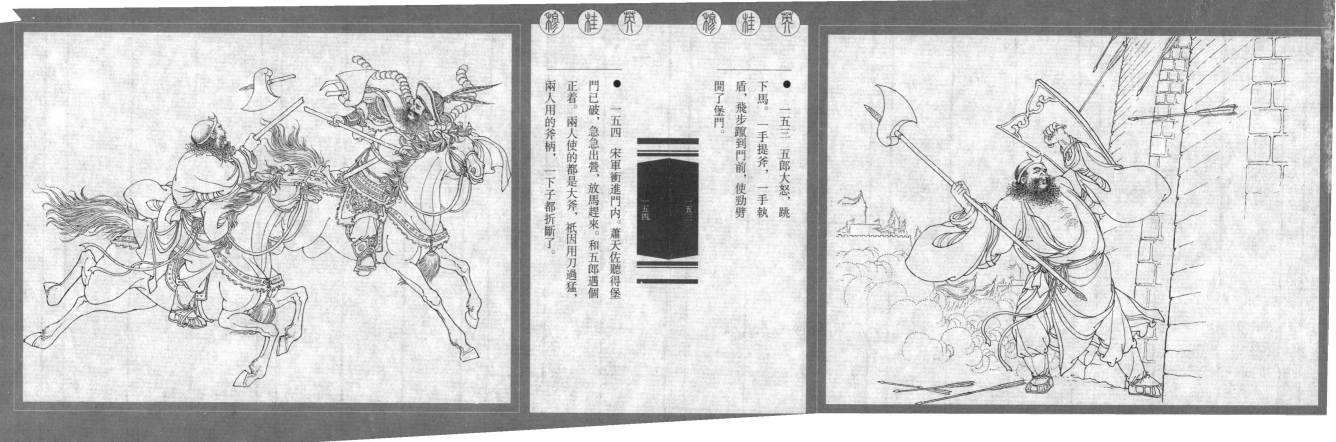

- 一五三 五郎大怒，跳下馬。一手提斧，一手執盾，飛步躥到門前，使勁劈開了堡門。

- 一五四 宋軍衝進門內。蕭天佐聽得堡門已破，急急出營，放馬趕來。和五郎遇個正着。兩人使的都是大斧，祗因用刀過猛，兩人用的斧柄，一下子都折斷了。

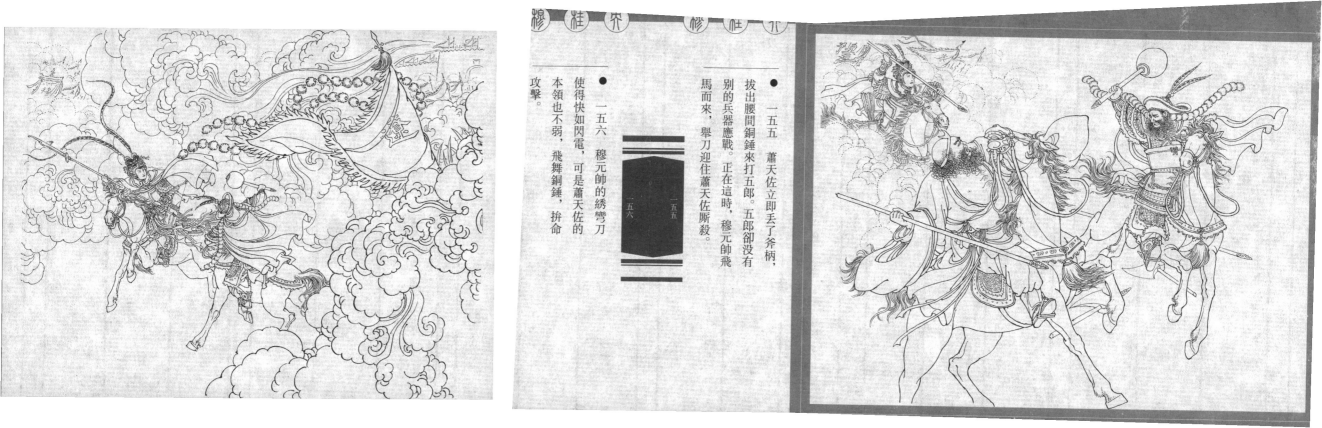

● 一五五 蕭天佐立即丟了斧柄，拔出腰間銅錘來打五郎。五郎卻沒有別的兵器應戰。正在這時，穆元帥飛馬而來，舉刀迎住蕭天佐廝殺。

● 一五六 穆元帥的綉彎刀使得快如閃電，可是蕭天佐的本領也不弱，飛舞銅錘，拚命攻擊。

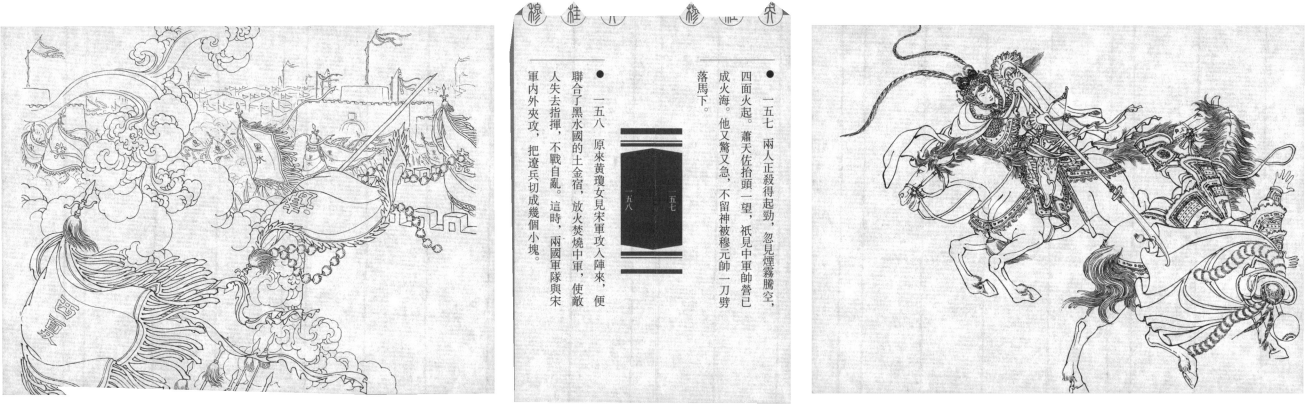

- 一五七 兩人正殺得起勁,忽見煙霧騰空,四面火起。蕭天佐抬頭一望,祇見中軍營已成火海。他又驚又急,不留神被穆元帥一刀劈落馬下。

- 一五八 原來黃瓊女見宋軍攻入陣來,便聯合了黑水國的土金宿,放火焚燒中軍,使敵人失去指揮,不戰自亂。這時,兩國軍隊與宋軍內外夾攻,把遼兵切成幾個小塊。

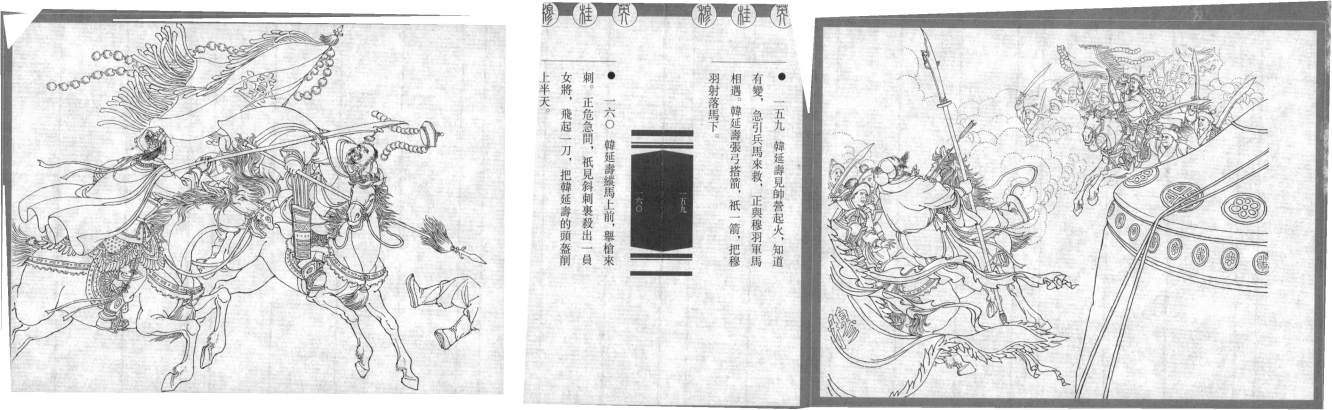

一五九 韓延壽見帥營起火,知道有變,急引兵馬來救,正與穆羽軍馬相遇。韓延壽張弓搭箭,祇一箭,把穆羽射落馬下。

一六〇 韓延壽縱馬上前,舉槍來刺。正危急間,祇見斜刺裏殺出一員女將,飛起一刀,把韓延壽的頭盔削上半天。

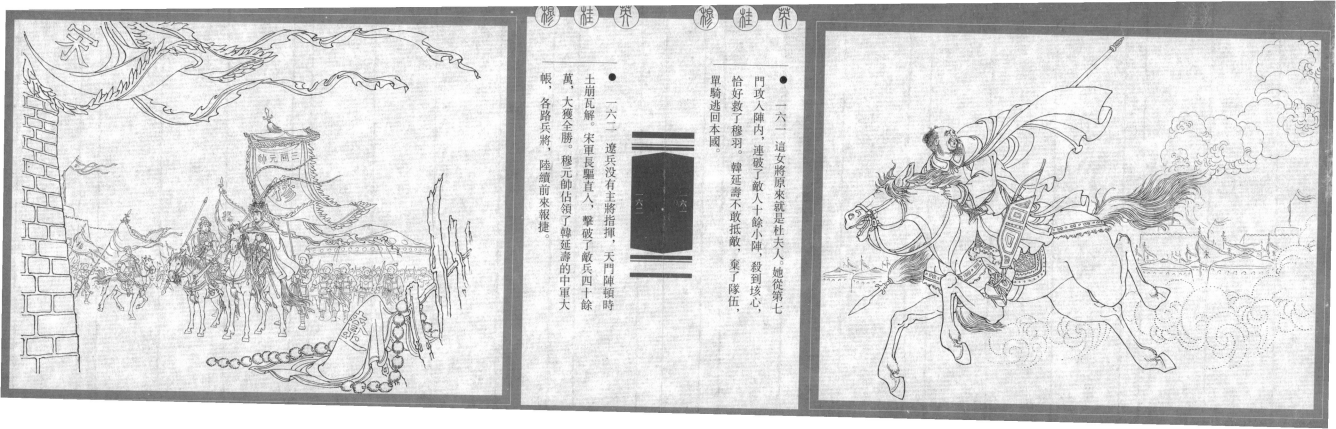

- 一六一 這女將原來就是杜夫人。她從第七門攻入陣內，連破了敵人十餘小陣，殺到垓心，恰好救了穆羽。韓延壽不敢抵敵，棄了隊伍，單騎逃回本國。

- 一六二 遼兵沒有主將指揮，天門陣頓時土崩瓦解。宋軍長驅直入，擊破了敵兵四十餘萬，大獲全勝。穆元帥佔領了韓延壽的中軍大帳，各路兵將，陸續前來報捷。

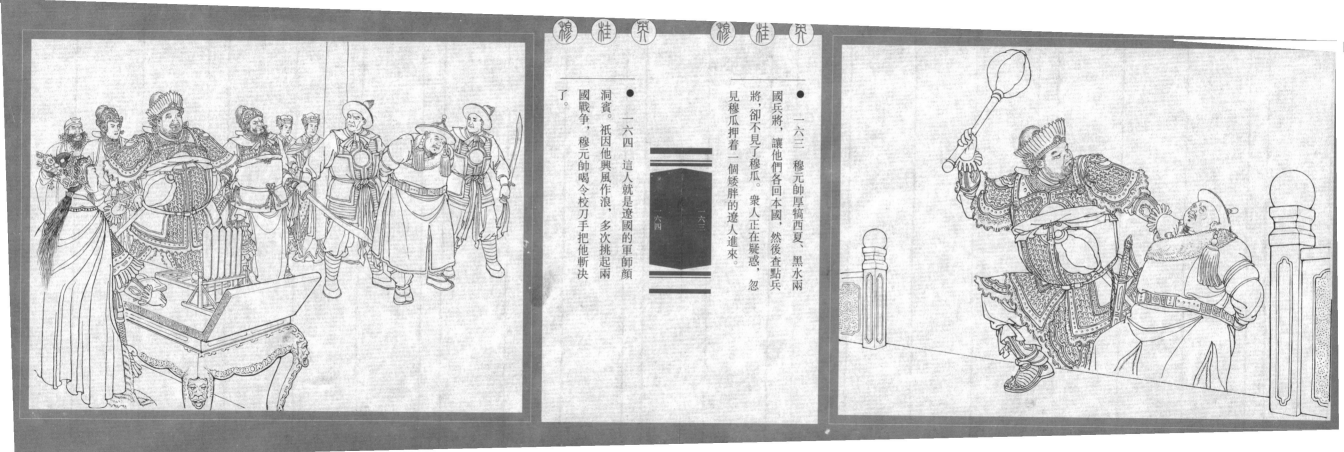

一六三 穆元帥厚犒西夏、黑水兩國兵將，讓他們各回本國，然後查點兵將，卻不見了穆瓜。衆人正在疑惑，忽見穆瓜押着一個矮胖的遼人進來。

一六四 這人就是遼國的軍師顏洞賓。祇因他興風作浪，多次挑起兩國戰爭，穆元帥喝令校刀手把他斬決了。

穆桂英

● 一六五 趙德芳來向穆元帥賀功。穆元帥很謙虛地說：「打退敵人，全仗三軍將士的奮勇出力，主將有什麼功勞呢？」從此，穆桂英鎮守三關，遼國不敢侵犯邊界。

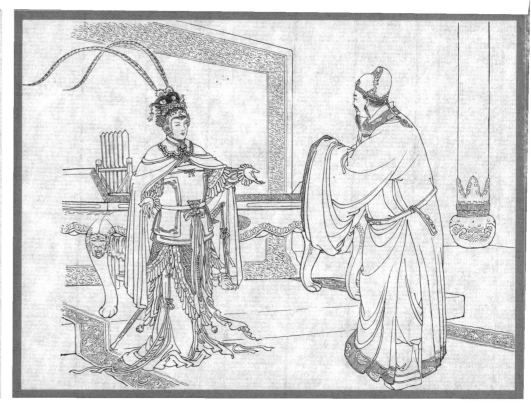

錢笑呆

錢笑呆，原名錢愛荃，字稚黃。一九一一年十一月生，江蘇阜寧人。

錢笑呆自幼聰明好學，六歲入私塾讀書，隨後從父習畫。十五歲奉母親來上海，後考入真如繪畫公司，奔走於上海、南京兩地，以畫筆謀生。

二十七歲起開始創作連環畫，主要以古裝題材爲多，作品偏重文戲方面的故事，以單綫白描形式構勒的古裝仕女，風格傳統，細膩精美，用筆流暢，雅俗共賞。他的作品在解放前就享有盛譽，曾有「四大名旦」之稱。

錢笑呆所畫的連環畫中，《玉堂春》、《荊釵記》、《芙蓉屏》、《沈瓊枝》、《珍珠姑娘》等，格外受到畫界的好評和讀者的喜愛。與人合作的《三打白骨精》、《穆桂英》在全國連環畫評獎中分別獲得繪畫一等獎、二等獎。

汪玉山

汪玉山，江蘇阜寧人，生於一九一〇年十月。

汪玉山自幼愛好繪畫，悟性頗高。二十四歲時在私人書局創作連環畫，就受到社會大衆的關注；四十一歲時被

畫家介紹

汪玉山

汪玉山是連環畫創作室的專職創作員招入華東人民出版社專職創作連環畫，隨後又轉至新美術出版社工作，及至幾家美術出版社合併爲上海人民美術出版社，他始終是連環畫創作室的專職創作員。

汪玉山是位多產的畫家，創作題材廣泛，其中尤以古裝題材連環畫爲人稱道。他作畫勤奮，畫風老到且個性鮮明，不論是古典名著《三國演義》套書中的《三讓徐州》、《張松獻地圖》、《取成都》、《甘露寺》等，《東周列國故事》套書中的《夷吾爭位》、《智退秦師》等，還是《無雙傳》、《四進士》、《勞山道士》、《哪吒鬧海》，都體現出汪玉山靈活多樣、風格鮮明的特點。因此他的作品在連環畫的發展軌跡中佔有一席之地。

《穆桂英》是錢笑呆和汪玉山在一九五九年創作的連環畫，汪玉山擔任了前半部分鉛筆稿的任務，該書的大部分鉛筆稿和精稿直至構墨綫，都是由錢笑呆完成的，所以該作品充分反映了錢笑呆在創作道路上不斷地努力探索，並顯示出明顯的進步，作品以純單綫白描的形式，把人物、馬匹和景物表現得如此精美，在新中國連環畫中非常之少，綫條的粗細差距不大，但頓挫、轉折、起筆、收筆都顯示了作者十分深厚的毛筆功力，穆桂英頭上的羽毛、身上的盔甲、馬棕鬃等等，描繪得不但細緻，且極富質感，從這本書開始，錢笑呆的綫描功夫達到了爐火炖青的地步，他以後創作了《珍姑娘》、《孫悟空三打白骨精》，那時的綫描功夫就更臻完美了，他風格的轉變和形成，就是從《穆佳英》開始的，該作品獲得首屆全國連環畫繪畫二等獎。

錢笑呆主要作品（滬版）

《金斧頭的故事》東亞書局一九五三年八月版
《叙頭鳳》聯益社一九五三年十月版
《晴雯》前鋒出版社一九五四年五月版
《幻化筒》前鋒出版社一九五四年六月版
《大明英烈傳》東亞書局一九五四年六月版
《宇宙鋒》長征出版社一九五四年十二月版
《五羊皮》新美術出版社一九五五年二月版
《紅鬃烈馬》（合作）新美術出版社一九五五年三月版

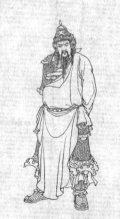

汪玉山　錢笑呆

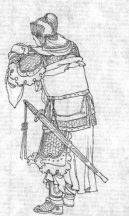

汪玉山主要作品（滬版）

- 《地主和僱農的故事》（合作）新美術出版社一九五四年六月版
- 《大擺地雷陣》新美術出版社一九五四年八月版
- 《四進士》新美術出版社一九五四年十一月版
- 《傅二棒槌》新美術出版社一九五五年一月版
- 《勞山道士》新美術出版社一九五五年三月版
- 《嘉定義兵》上海人民美術出版社一九五五年十月版
- 《哪吒鬧海》新藝術出版社一九五六年五月版
- 《聰明的優孟》新美術出版社一九五六年九月版
- 《無雙傳》上海人民美術出版社一九五六年九月版
- 《李亞仙義救鄭元和》（合作）美術讀物出版社一九五六年二月版
- 《三讓徐州》上海人民美術出版社一九五七年十月版
- 《毛遂薦諸葛》新美術出版社一九五四年六月版
- 《走馬薦諸葛》新藝術出版社一九五四年六月版
- 《赤壁大戰》（合作）新美術出版社一九五三年十二月版
- 《火燒連營》（合作）美術讀物出版社一九五三年十二月版
- 《血戰白雲山》（合作）新美術出版社一九五三年四月版
- 《銅牆鐵壁》（合作）新美術出版社一九五二年十一月版
- 《李時珍傳》（合作）上海人民美術出版社一九六〇年五月版
- 《穆桂英》（合作）上海人民美術出版社一九五九年十一月版·榮獲首屆全國連環畫一等獎
- 《珍珠姑娘》上海人民美術出版社一九六一年十月版
- 《鬧朝撲犬》（合作）上海人民美術出版社一九六一年十月版
- 《聖手蘇六郎》上海人民美術出版社一九六二年十一月版
- 《孫悟空三打白骨精》（合作）上海人民美術出版社一九六三年三月版·榮獲首屆全國連環畫繪畫一等獎
- 《沈瓊枝》新美術出版社一九五五年九月版
- 《屠趙仇》（合作）新美術出版社一九五五年七月版
- 《玉堂春》上海人民美術出版社一九五六年六月版
- 《芙蓉屏》上海人民美術出版社一九五六年十一月版
- 《吉平下毒》上海人民美術出版社一九五八年三月版
- 《黃道婆》（合作）上海人民美術出版社一九五九年八月版
- 《臺灣自古就是我國領土》上海人民美術出版社一九五九年十一月版
- 《荊釵記》（合作）上海人民美術出版社一九五九年十一月版

穆桂英

汪玉山 穆桂英

画家介绍

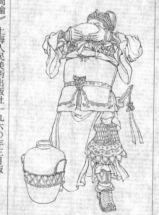

获首届全国连环画绘画二等奖

《甘露寺》 上海人民美术出版社一九六〇年二月版
《穆桂英》（合作）上海人民美术出版社一九五九年十一月版·荣
《黄道婆》（合作）上海人民美术出版社一九五九年八月版
《取成都》 上海人民美术出版社一九五八年八月版
《落凤坡》 上海人民美术出版社一九五八年六月版
《张松献地图》 上海人民美术出版社一九五八年五月版
《水淹七军》（合作）上海人民美术出版社一九五七年十二月版
《三气周瑜》 上海人民美术出版社一九六〇年三月版
《樊江关》 上海人民美术出版社一九六〇年七月版
《唇亡齿寒》 上海人民美术出版社一九六一年五月版
《长直沟之战》 上海人民美术出版社一九六一年八月版
《夷吾争位》 上海人民美术出版社一九六二年九月版
《智退秦师》 上海人民美术出版社一九六二年十一月版

责任编辑　庞先健
装帧设计　张璎
撰　文　沈鸿鑫
技术编辑　殷小雷